BURRO LIBRO PARA COLOREAR

CRYSTAL COLORING BOOKS

Copyright © 2017 Crystal Coloring Books
Todos los derechos reservados.
ISBN: 9781791799069

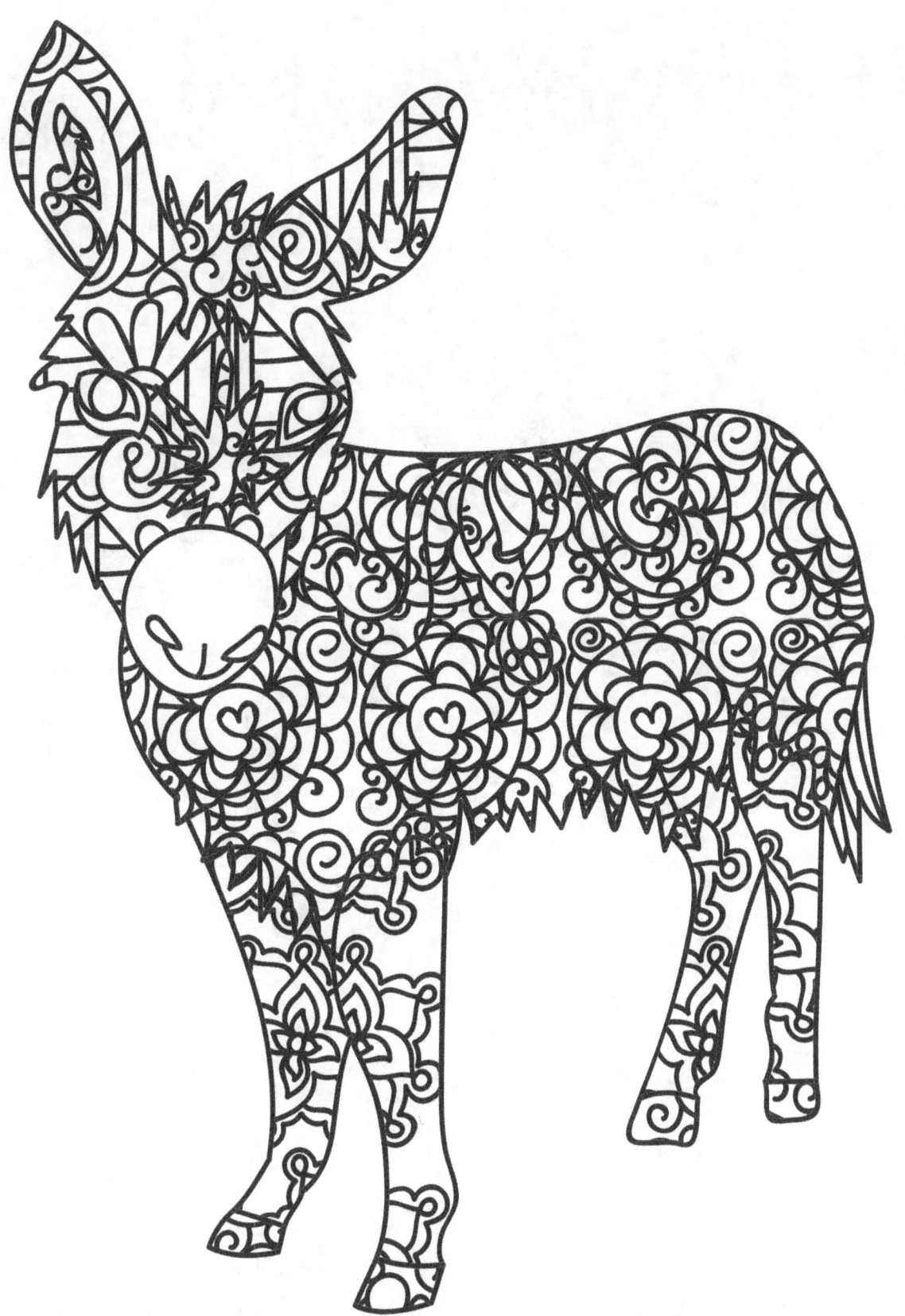

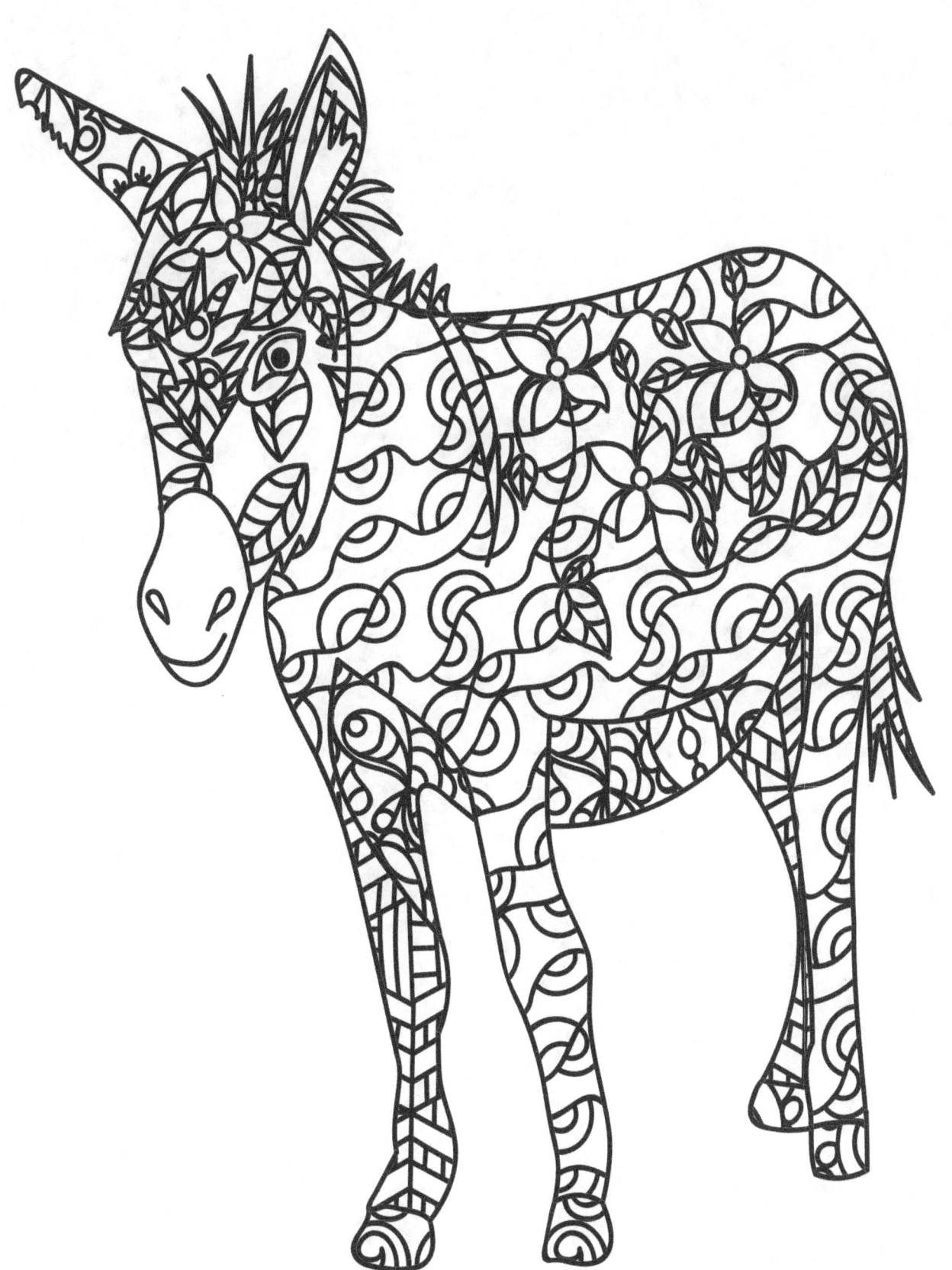

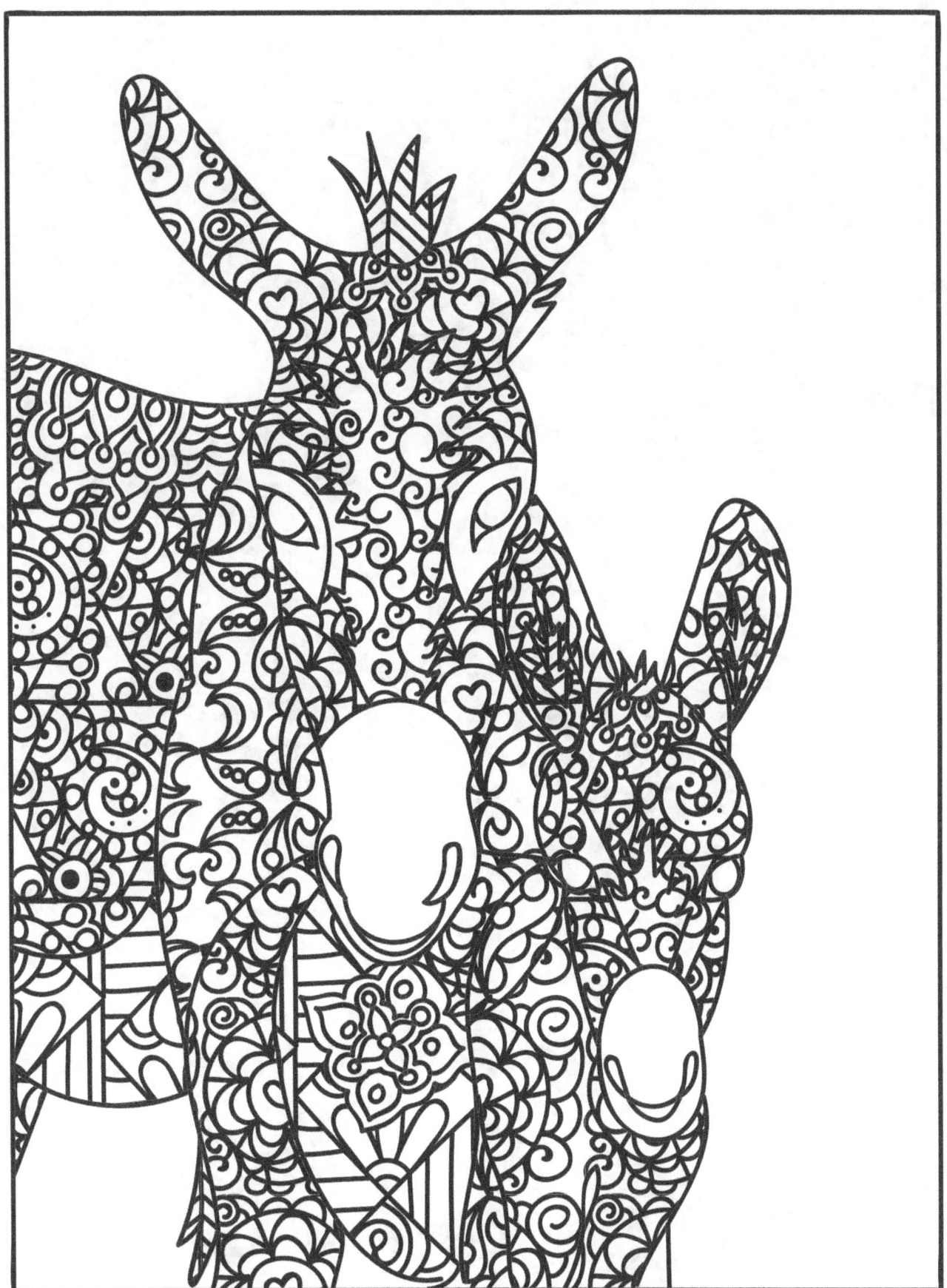

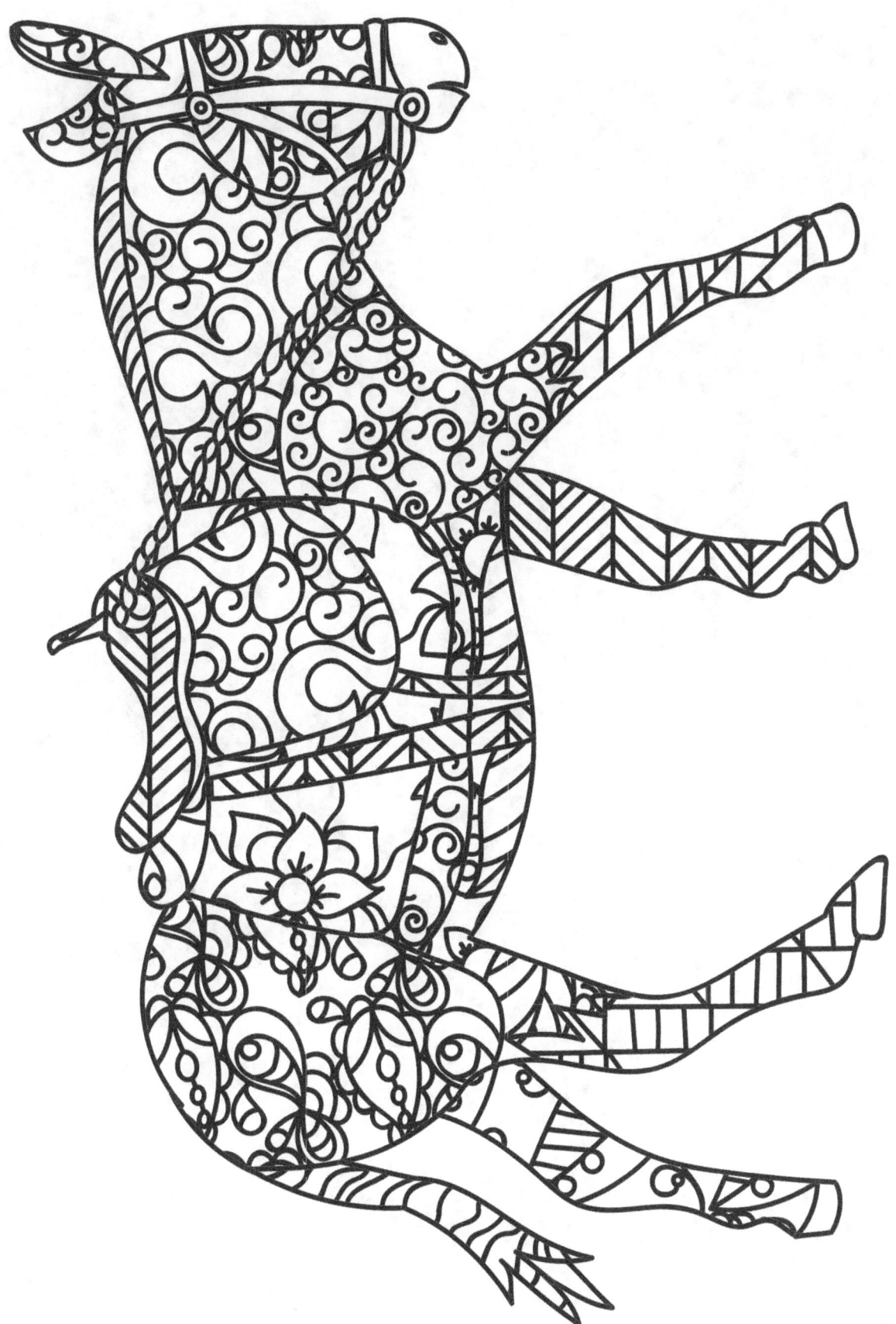

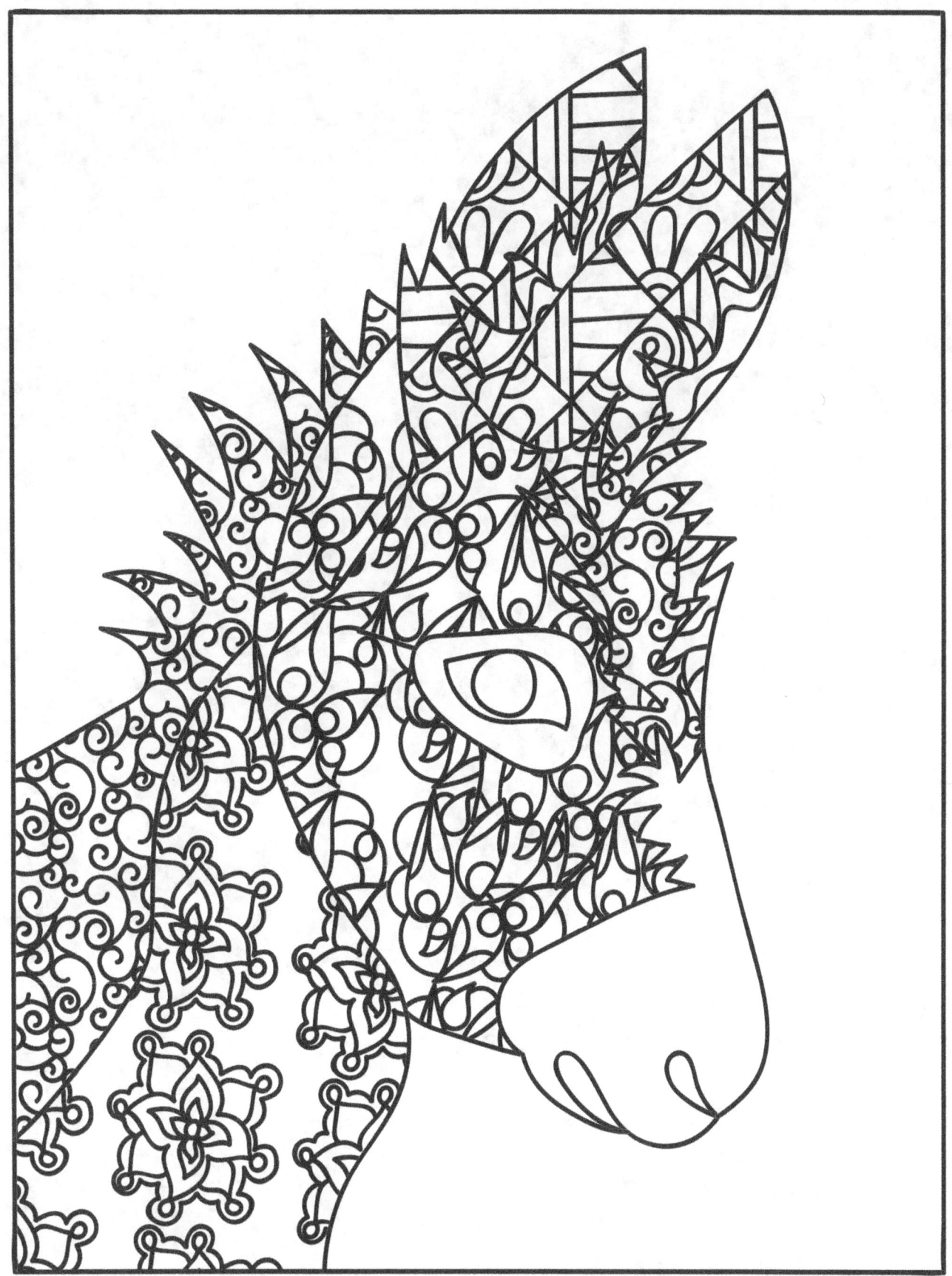

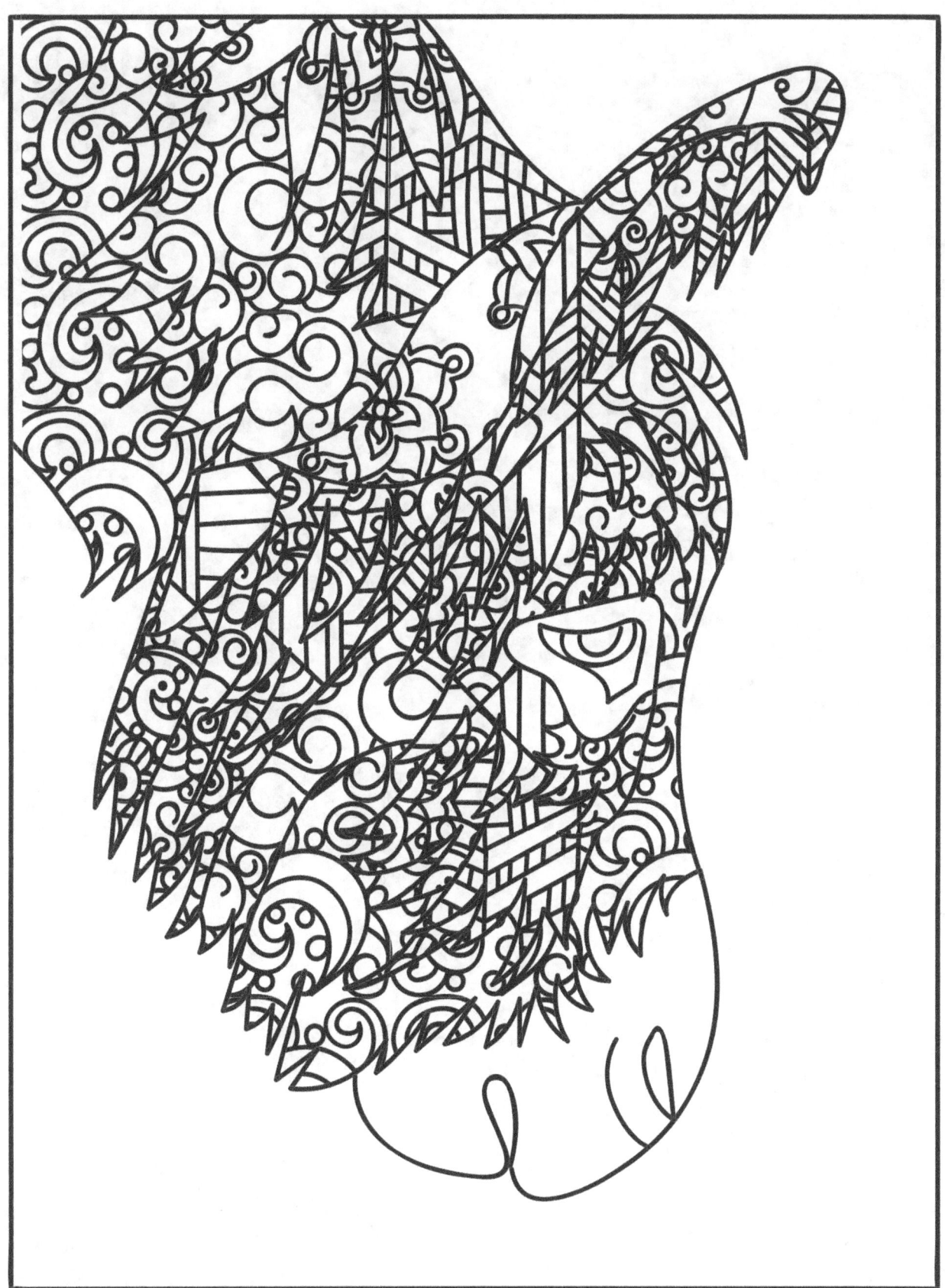

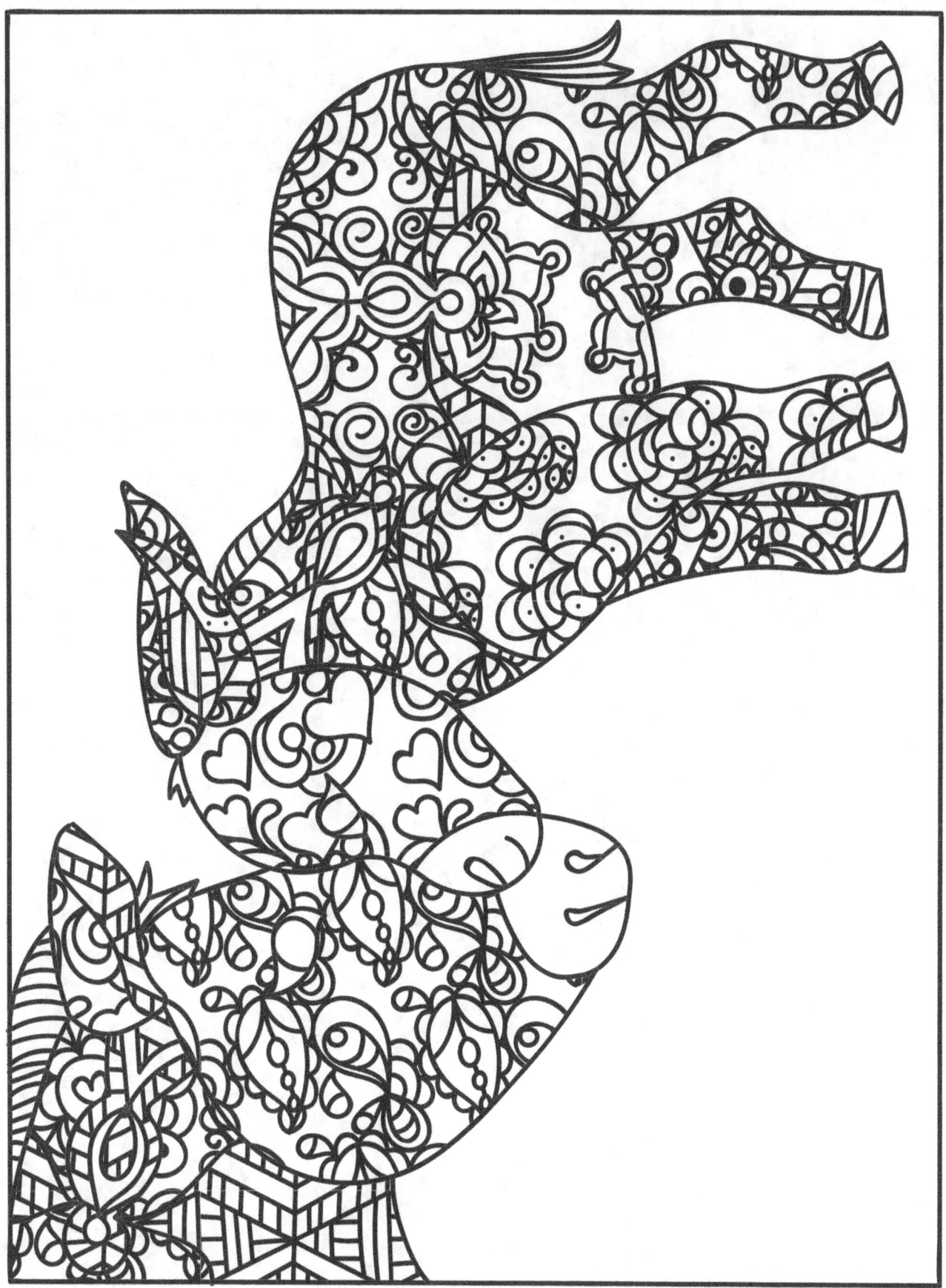

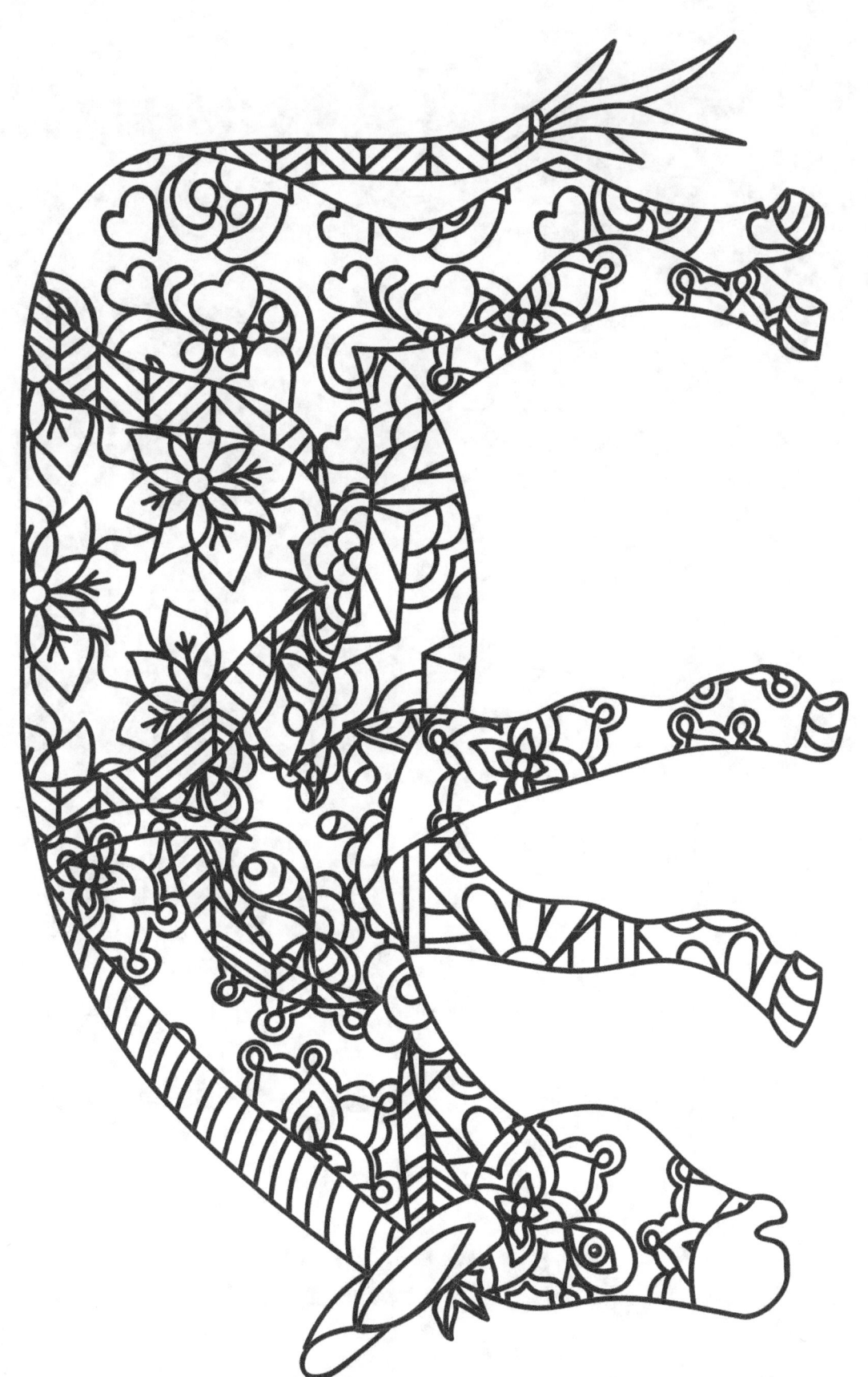

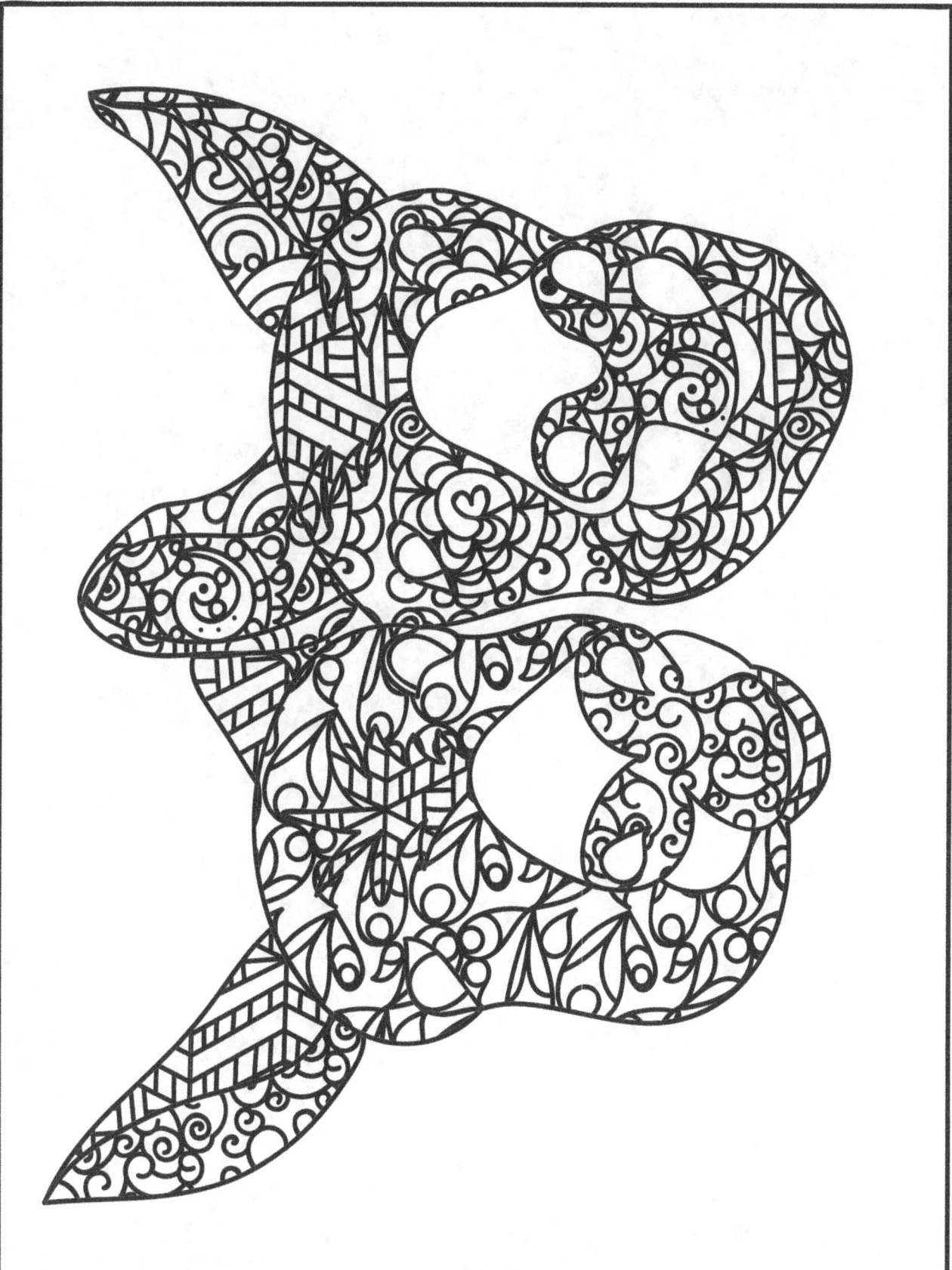

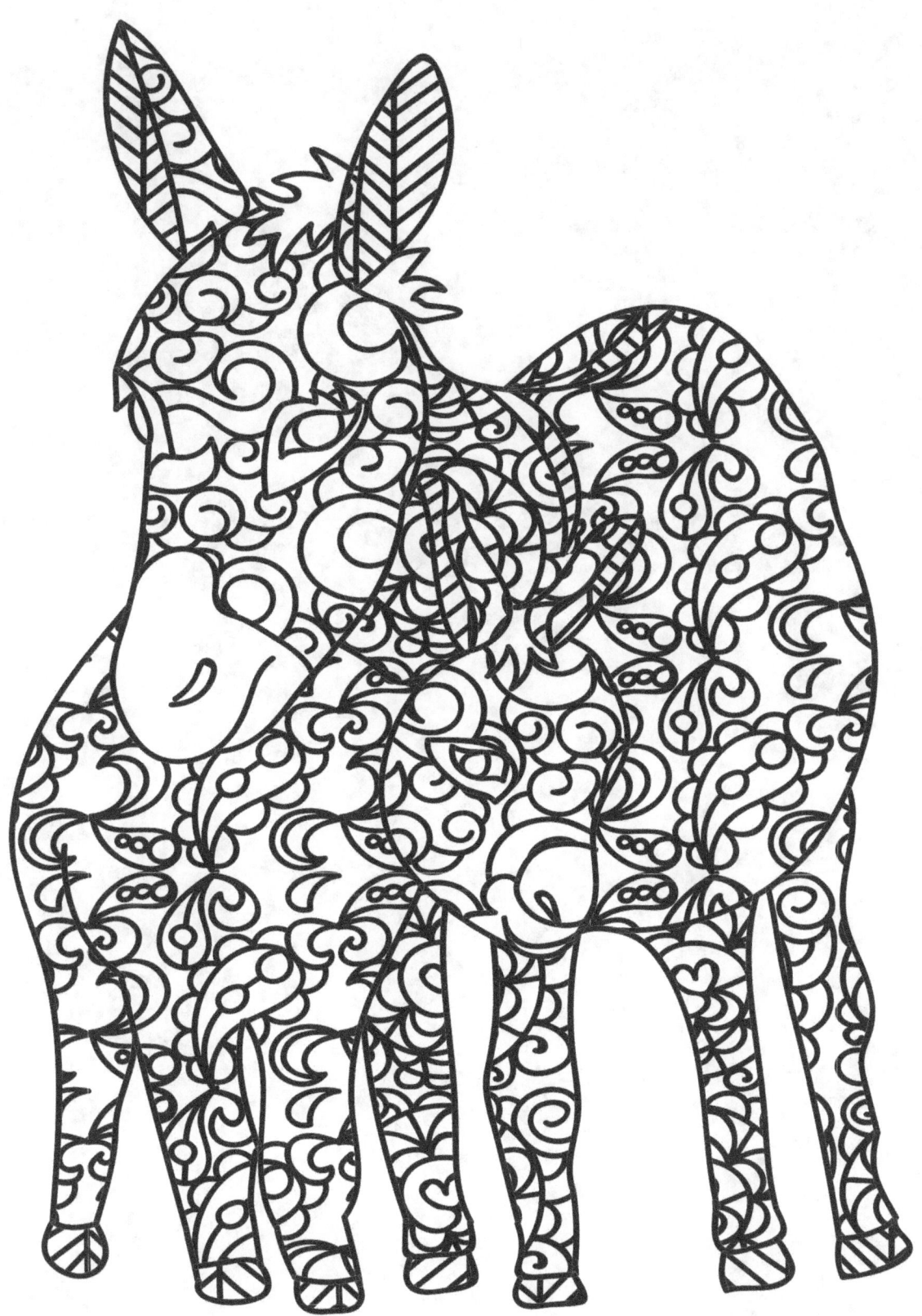

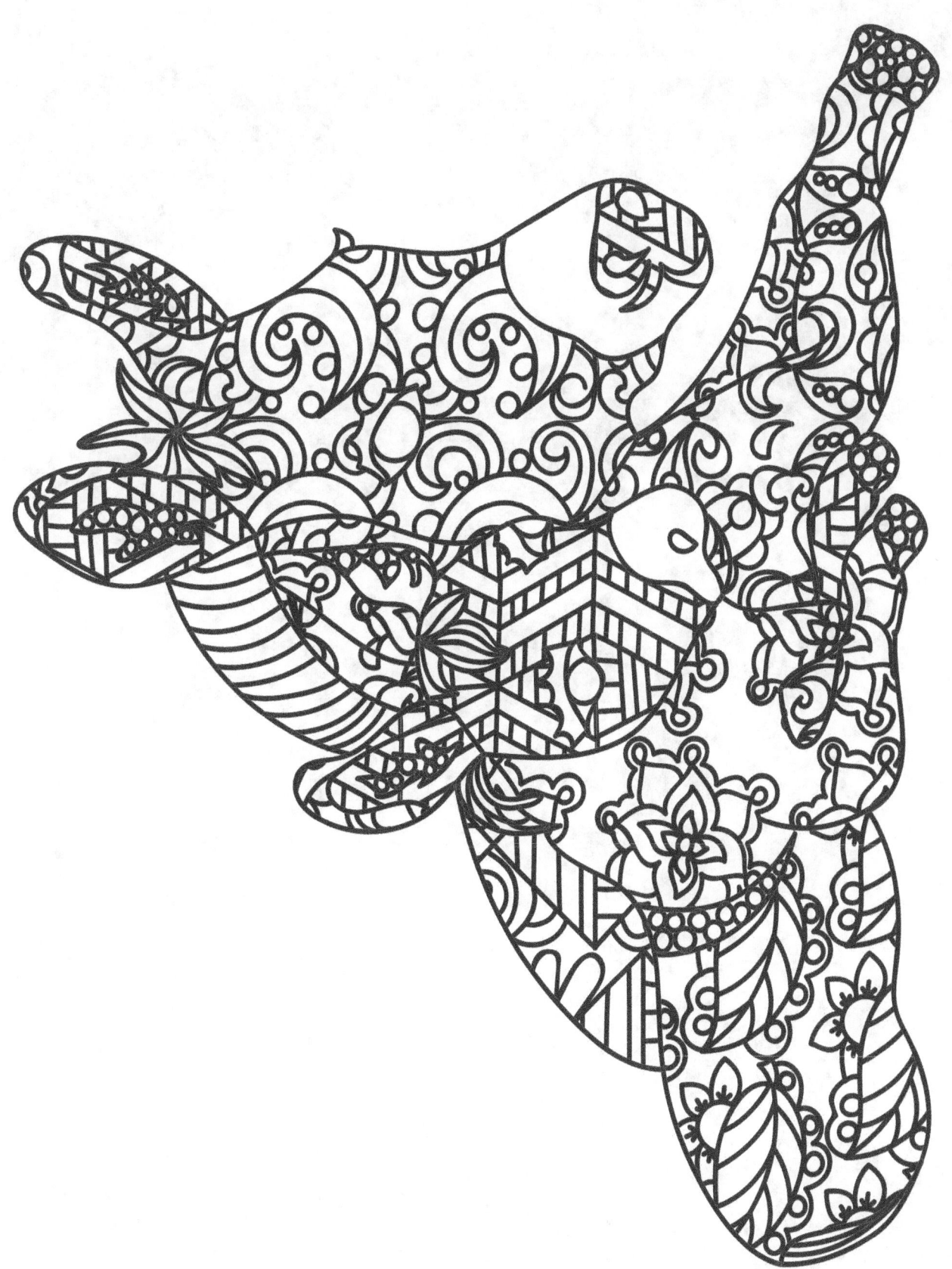

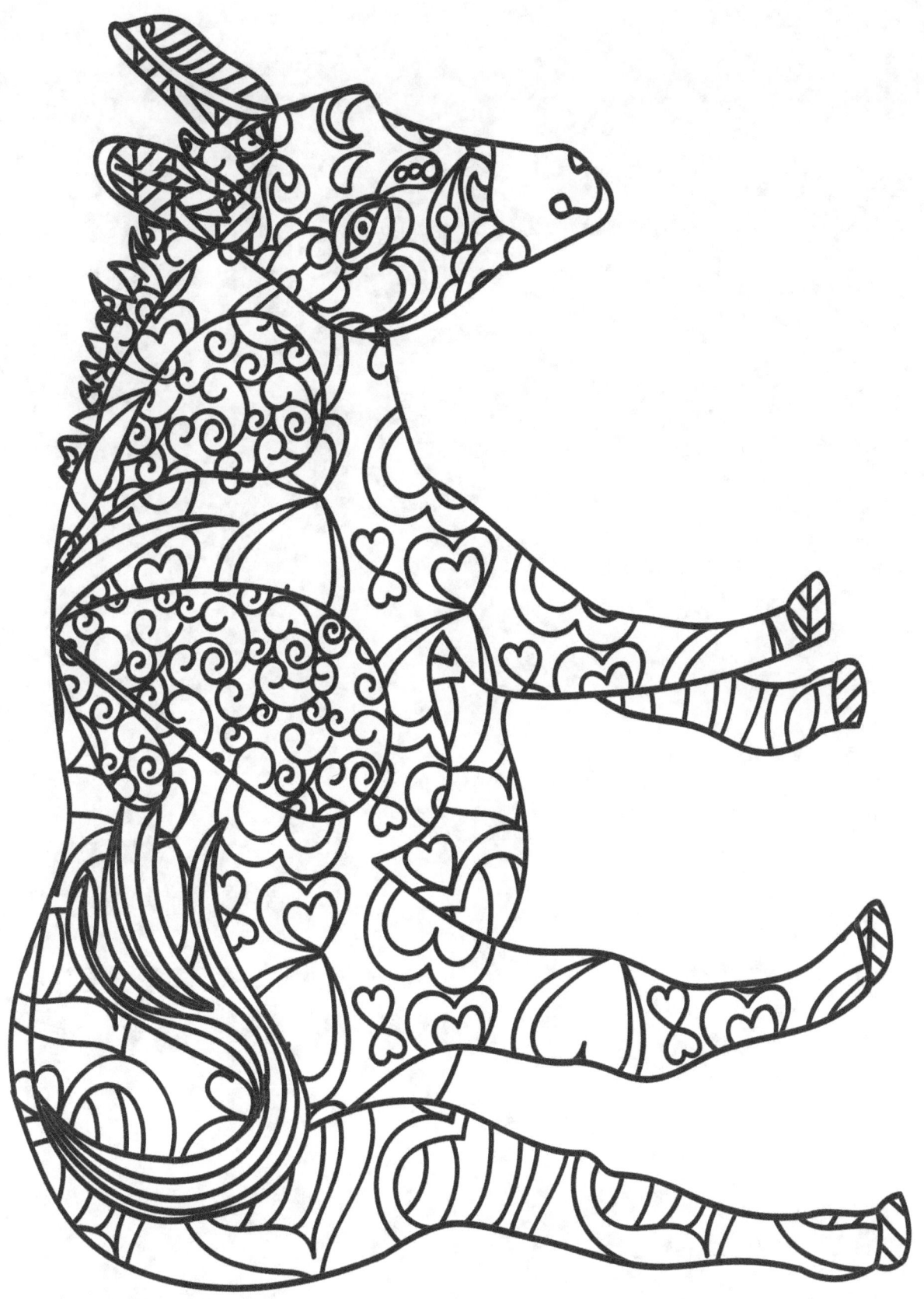

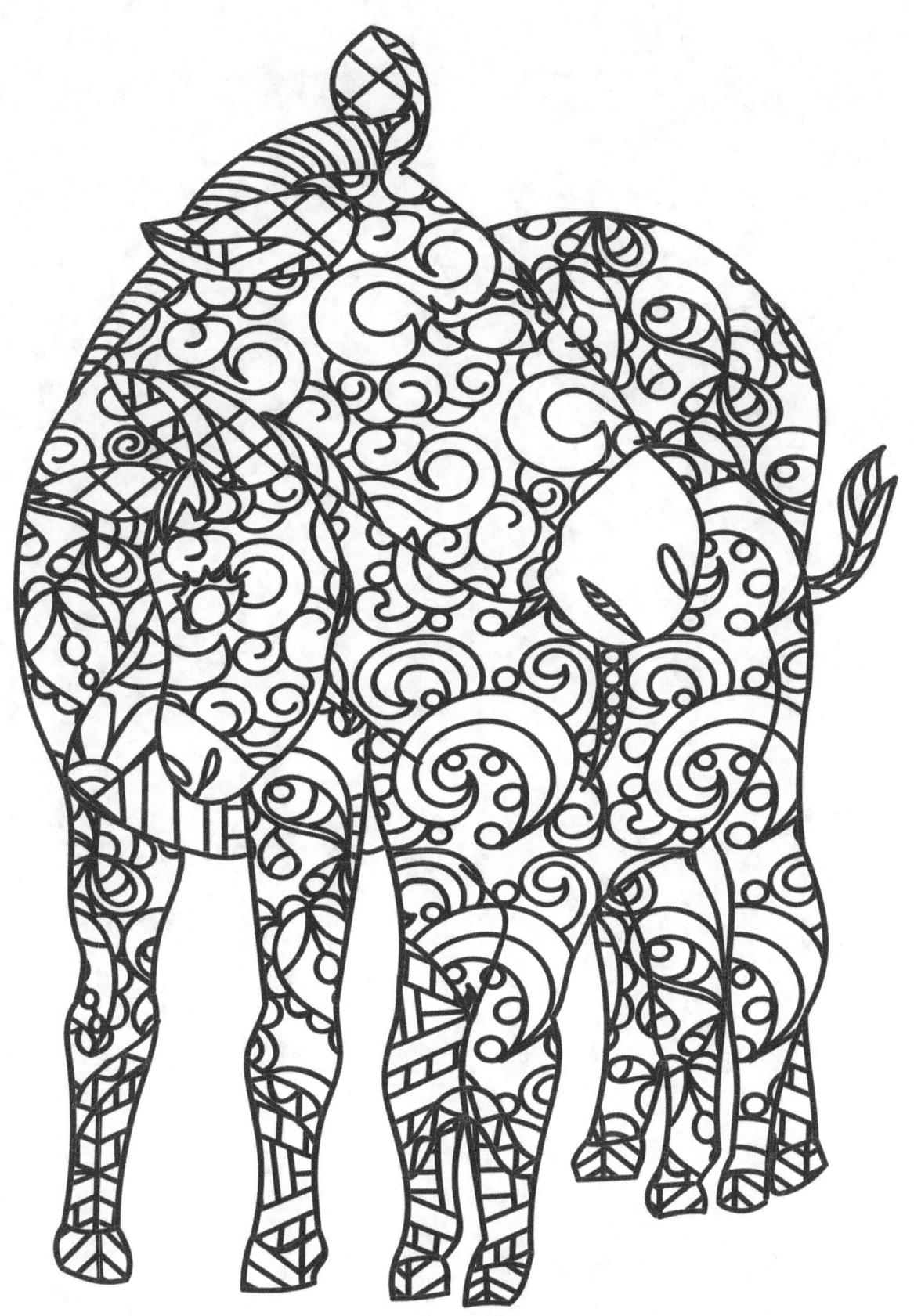

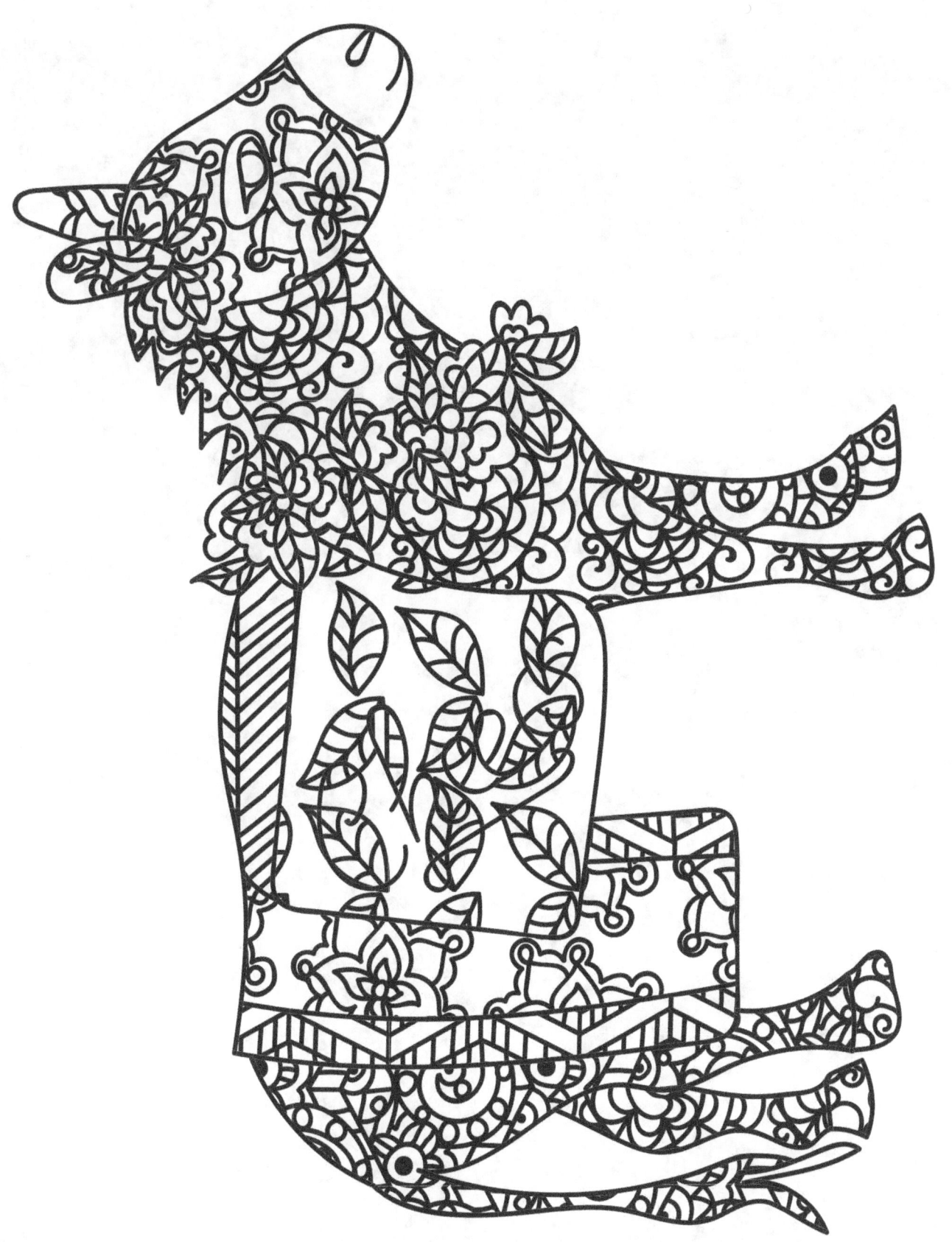

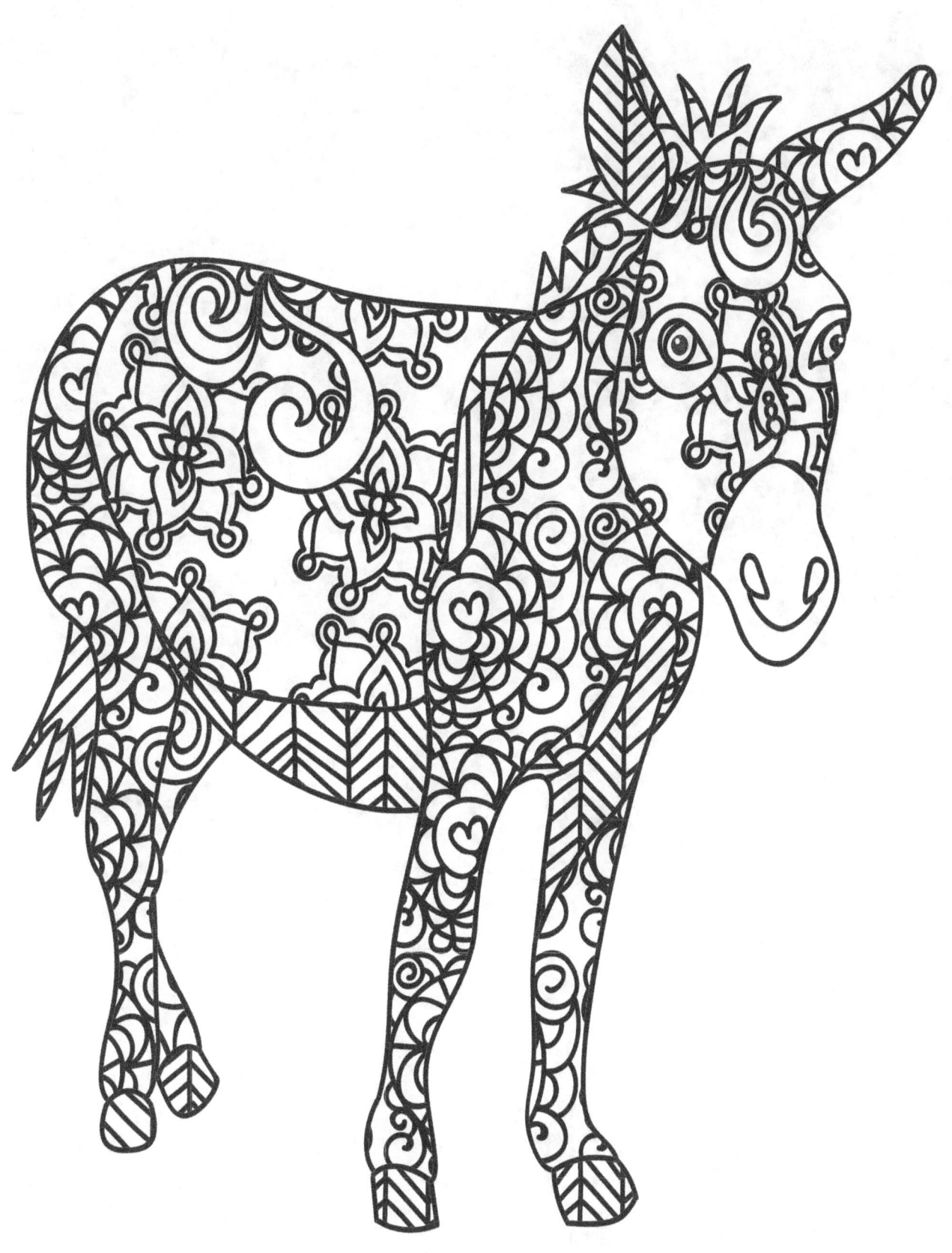

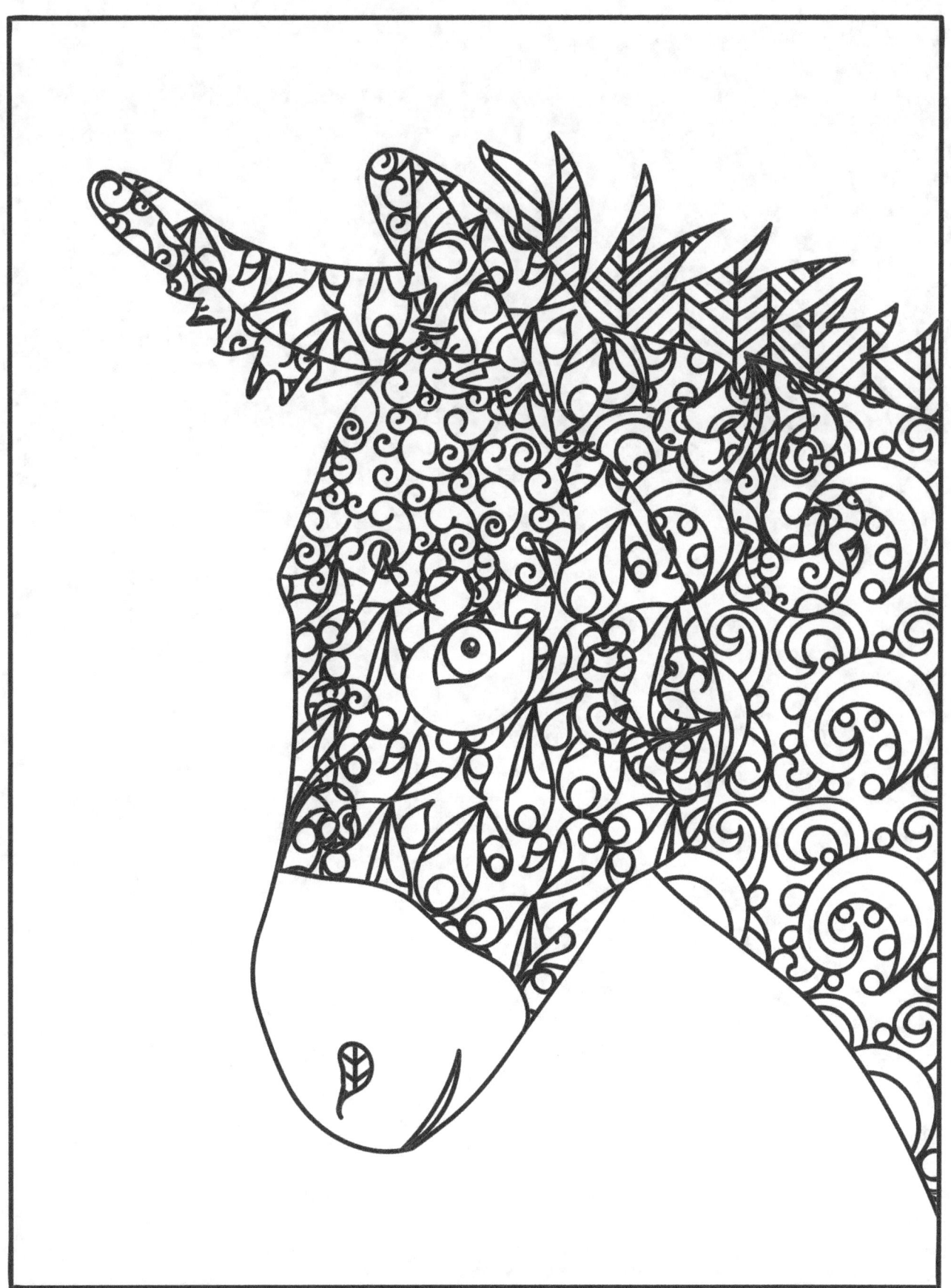

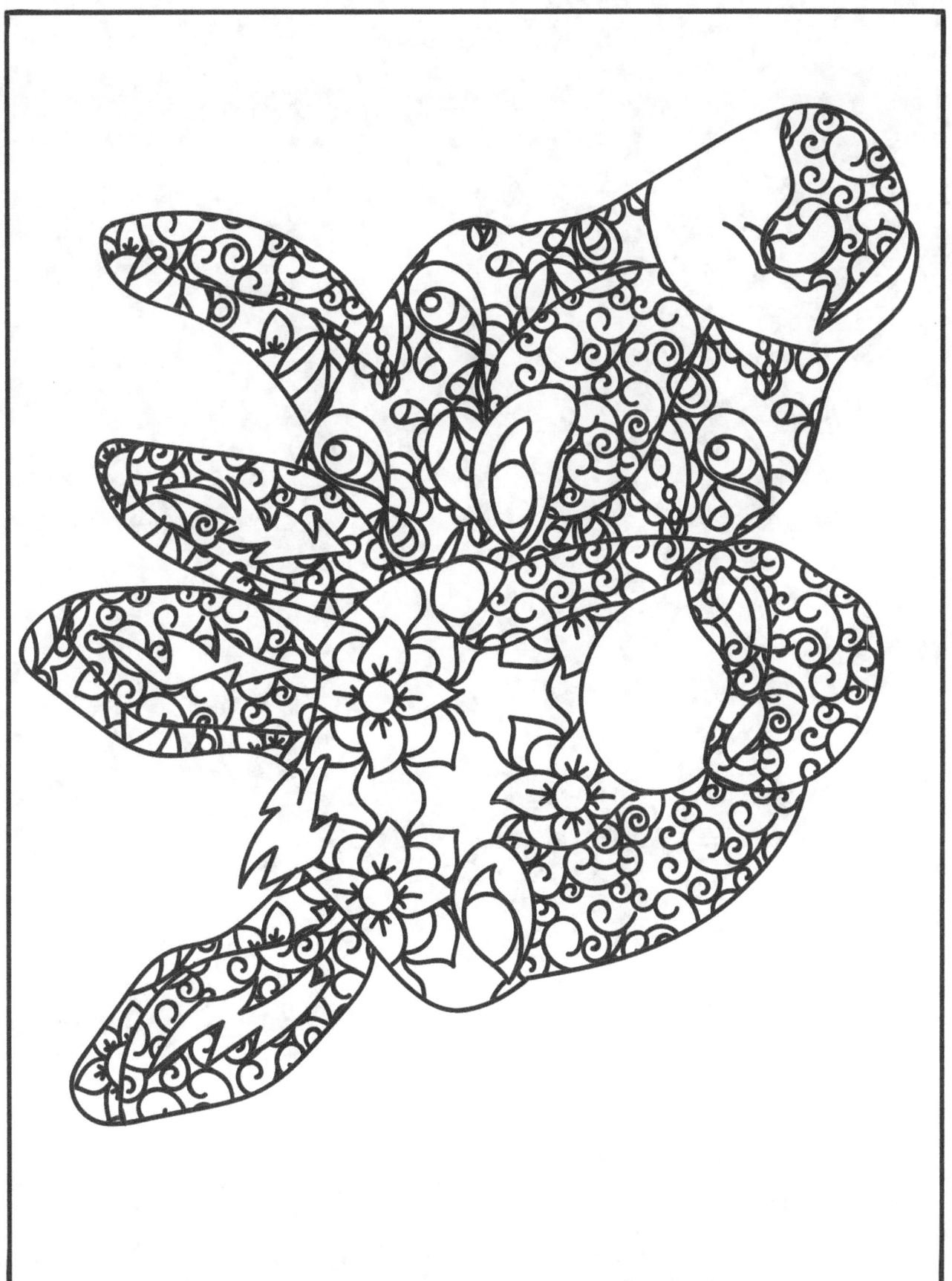

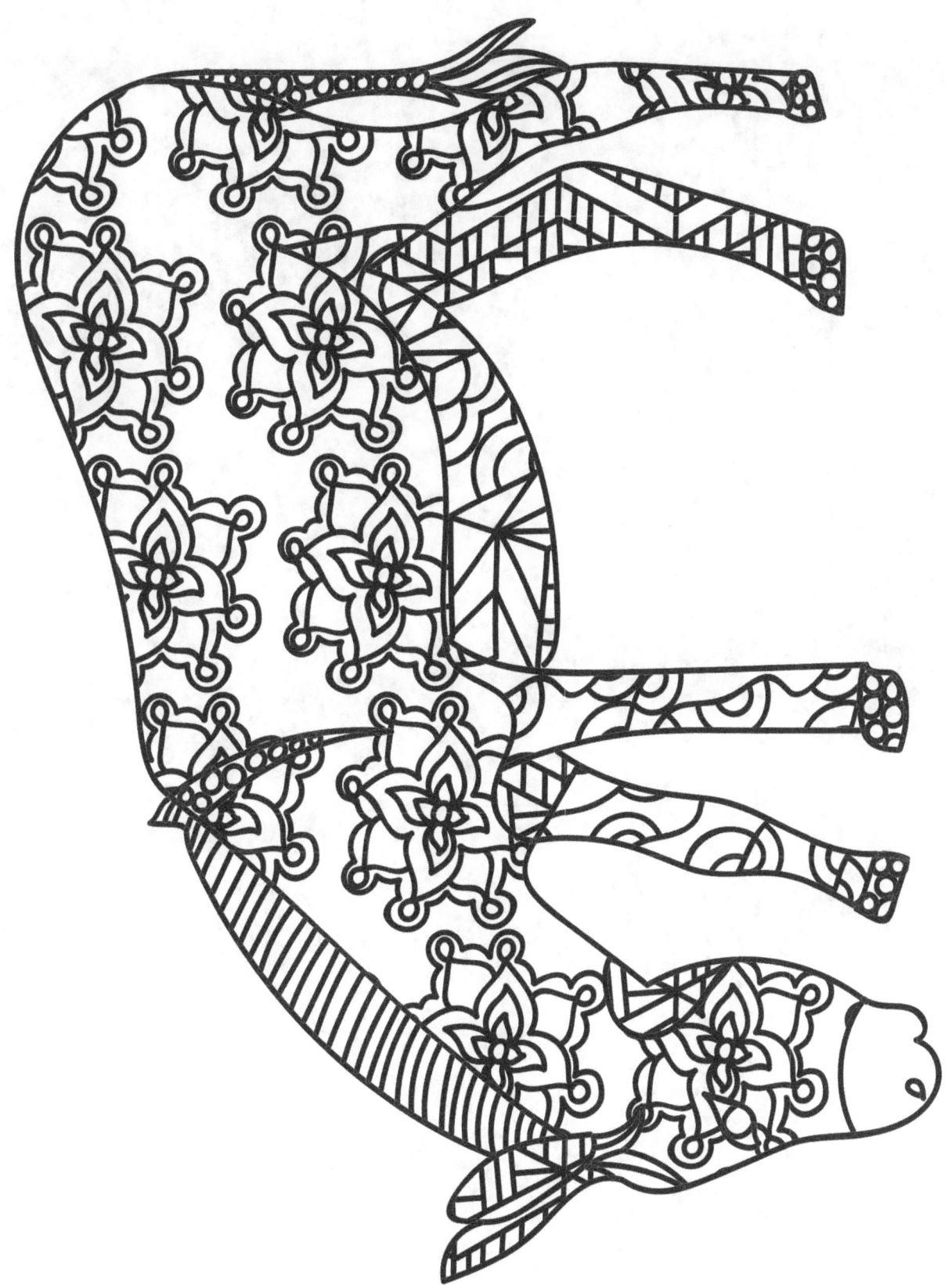

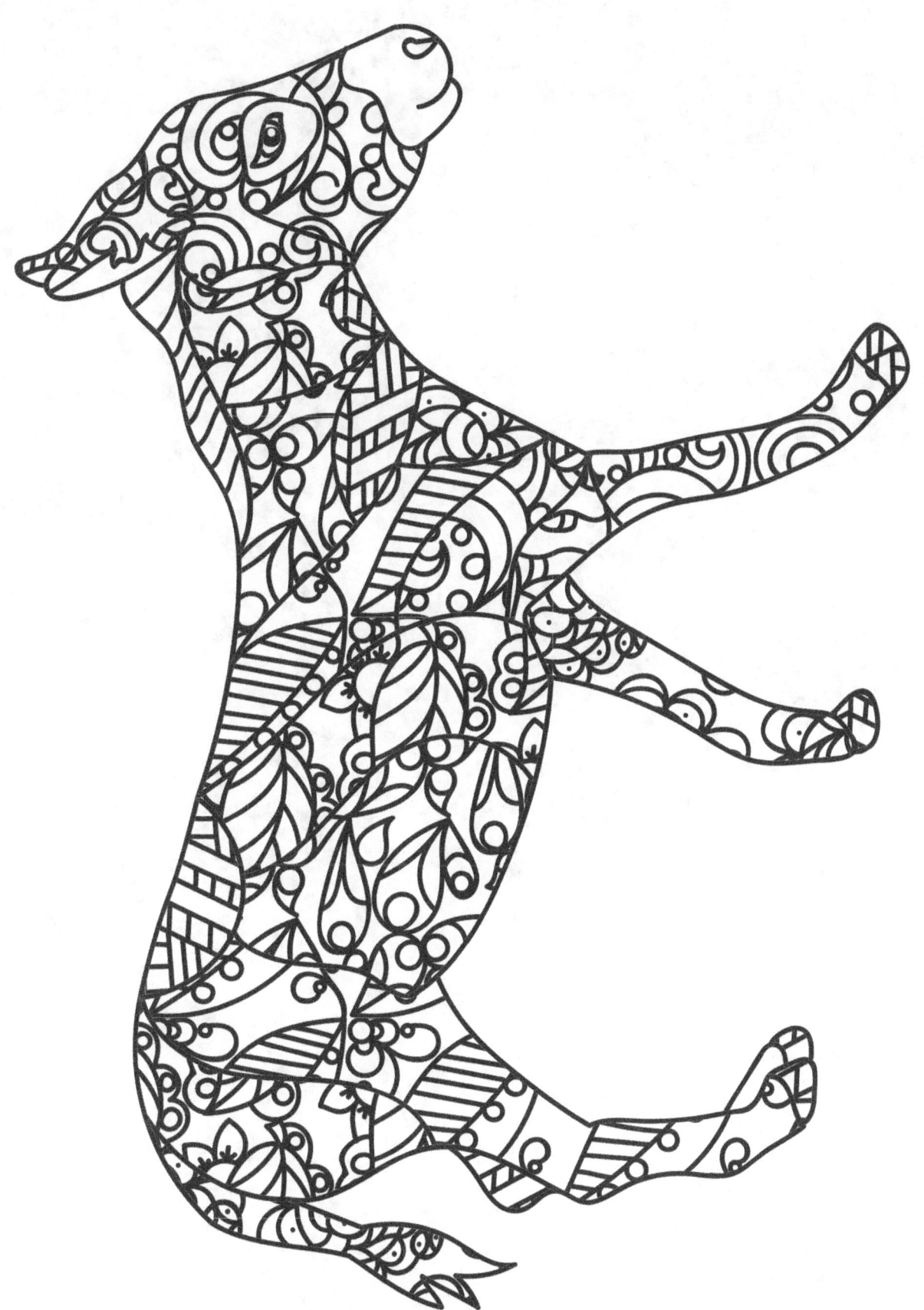

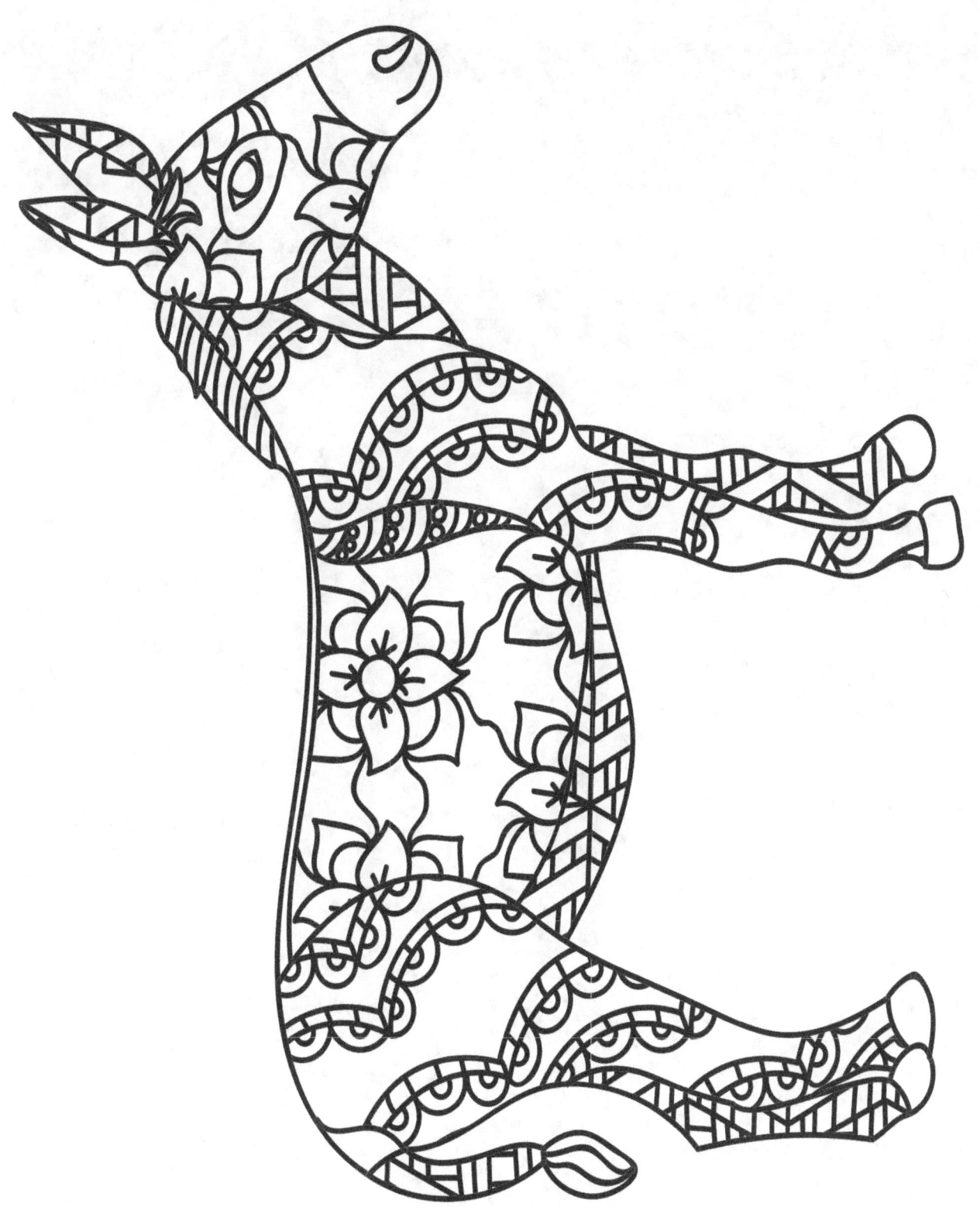

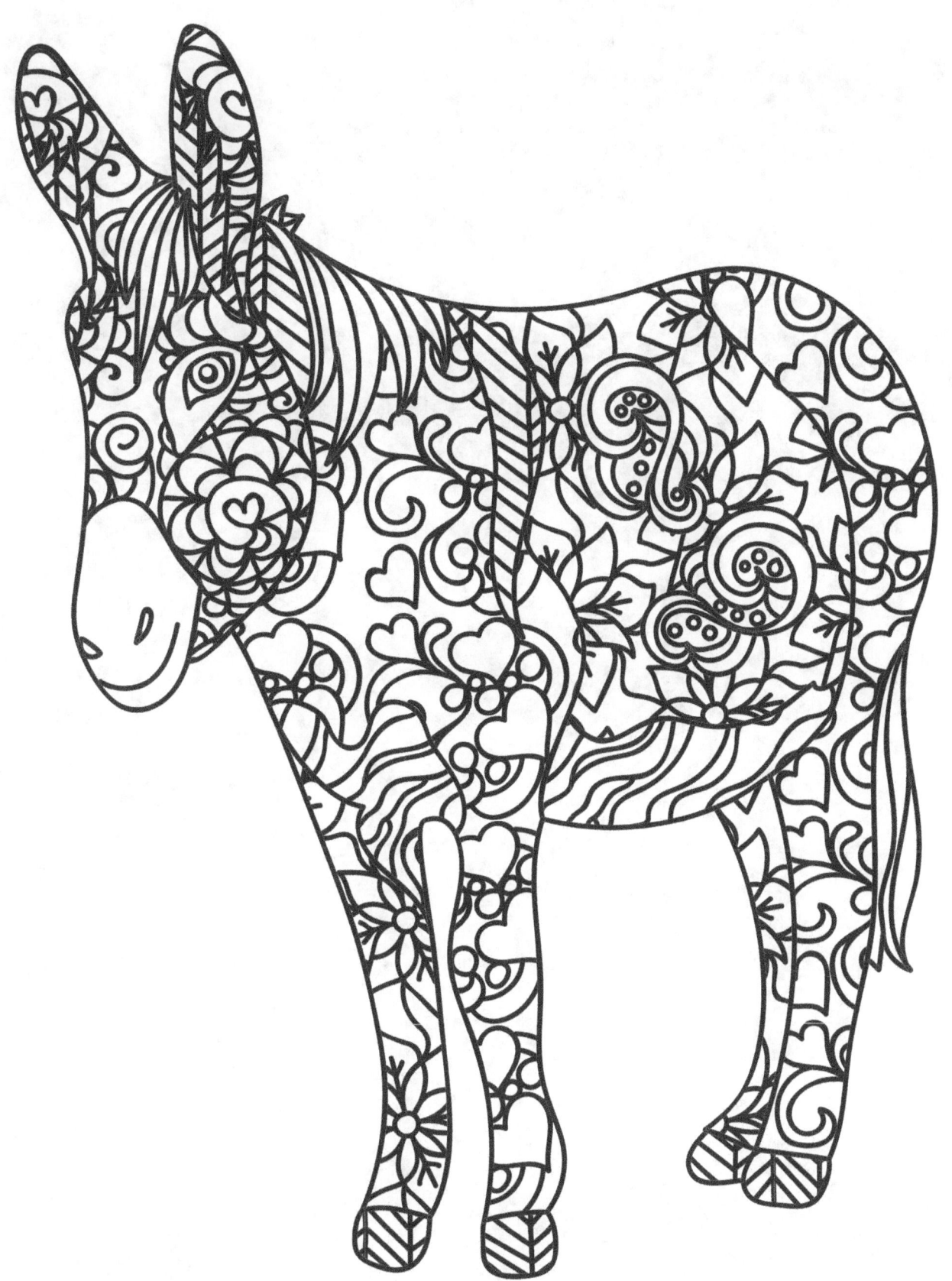

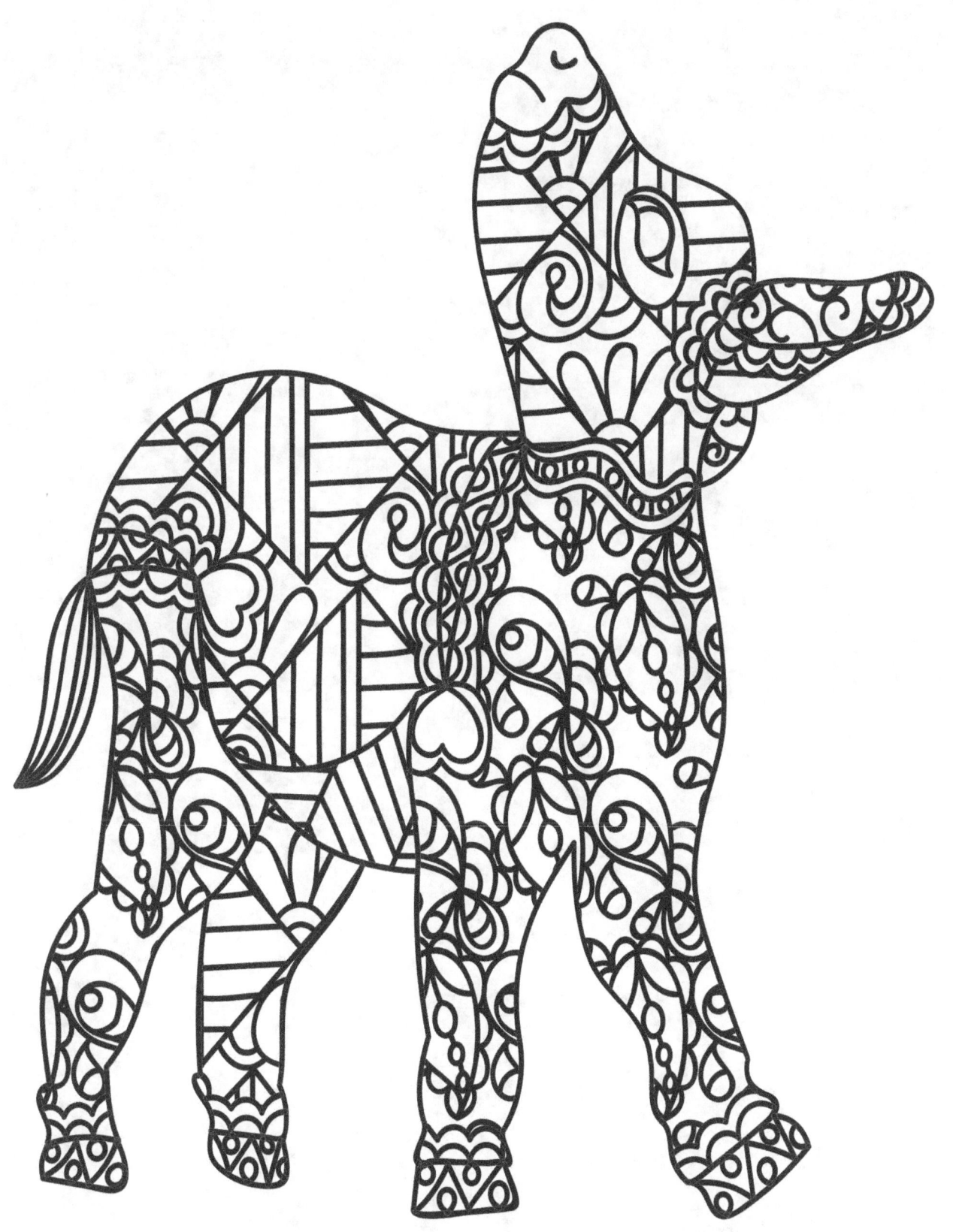

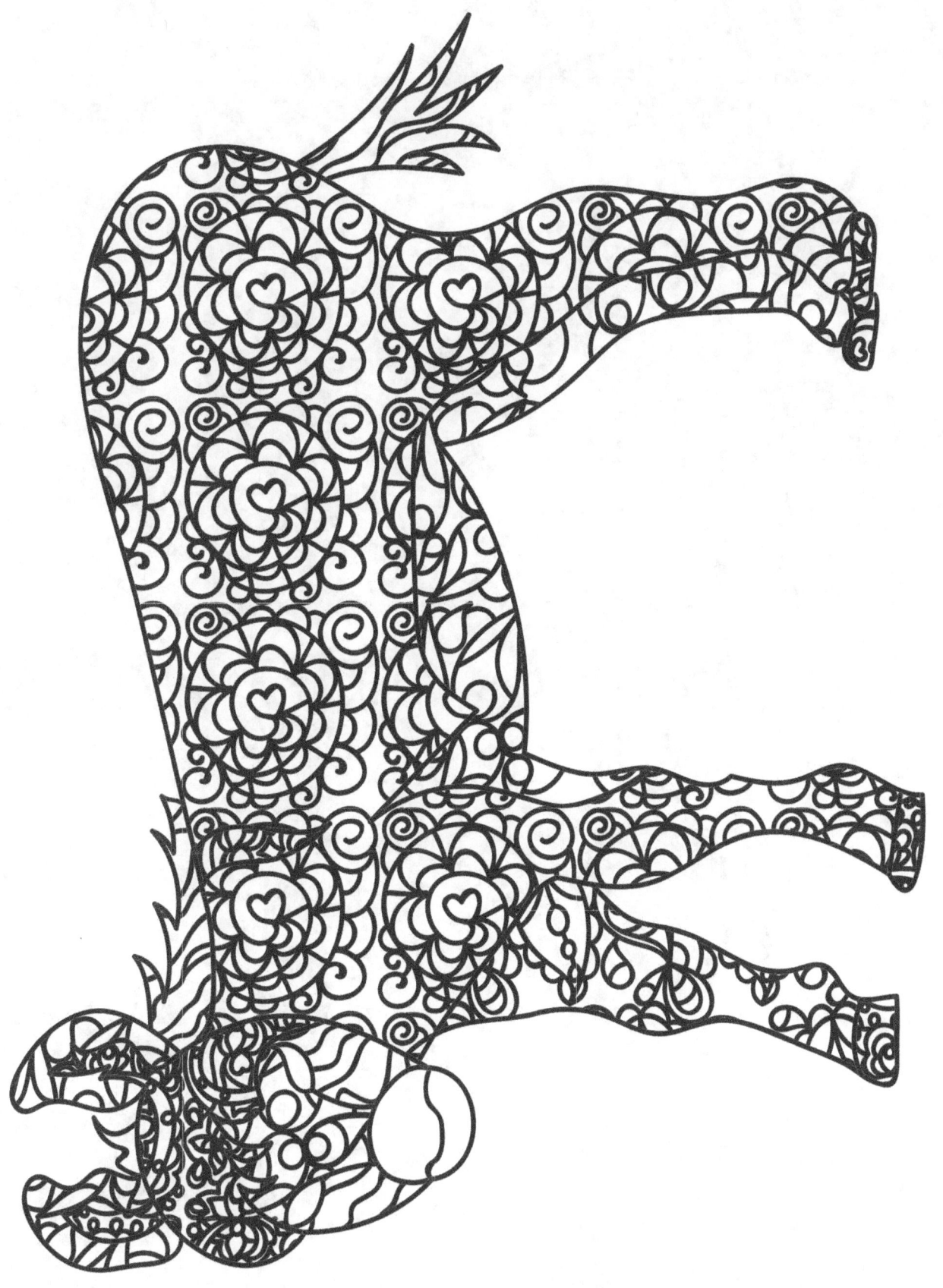

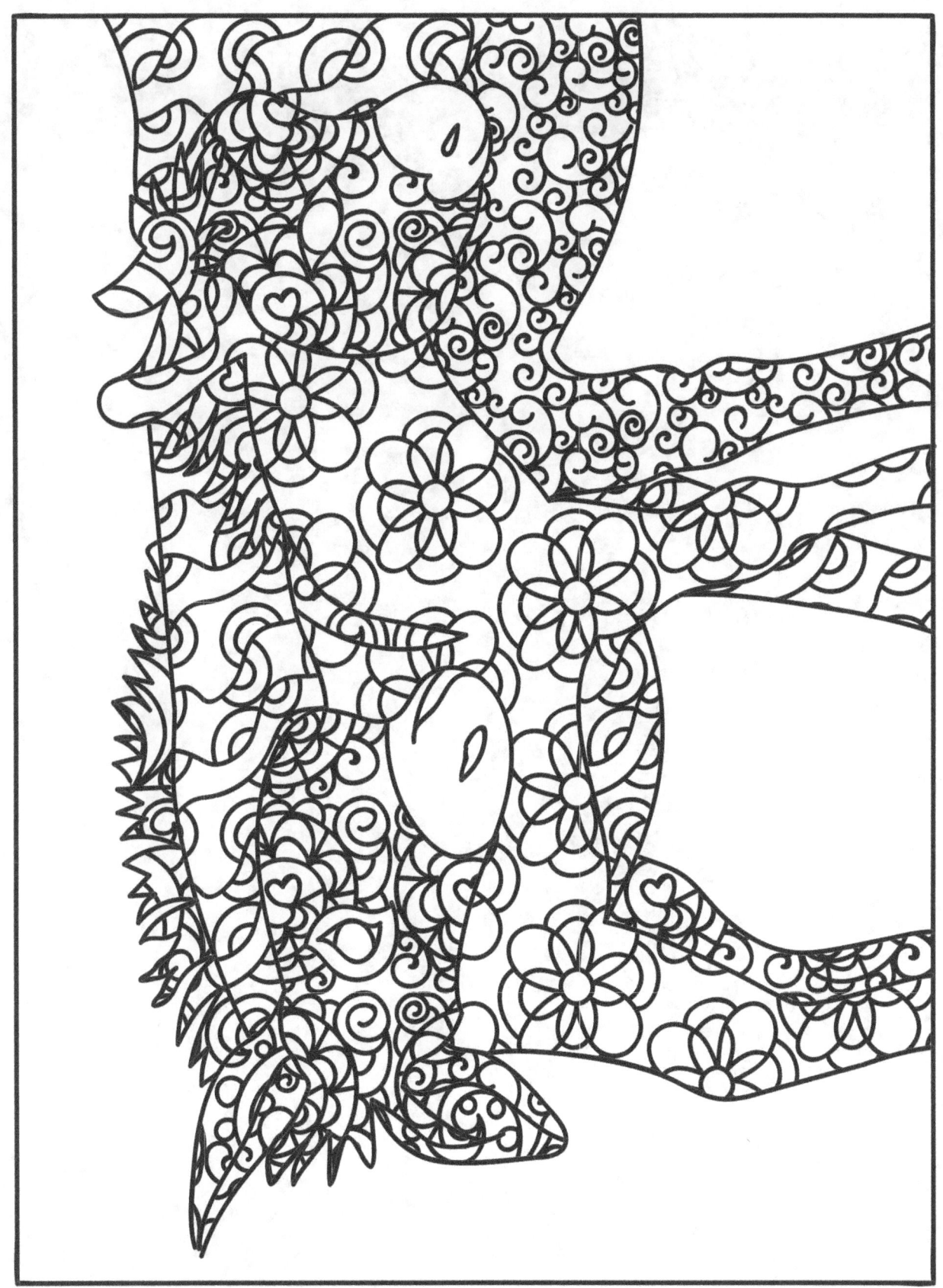

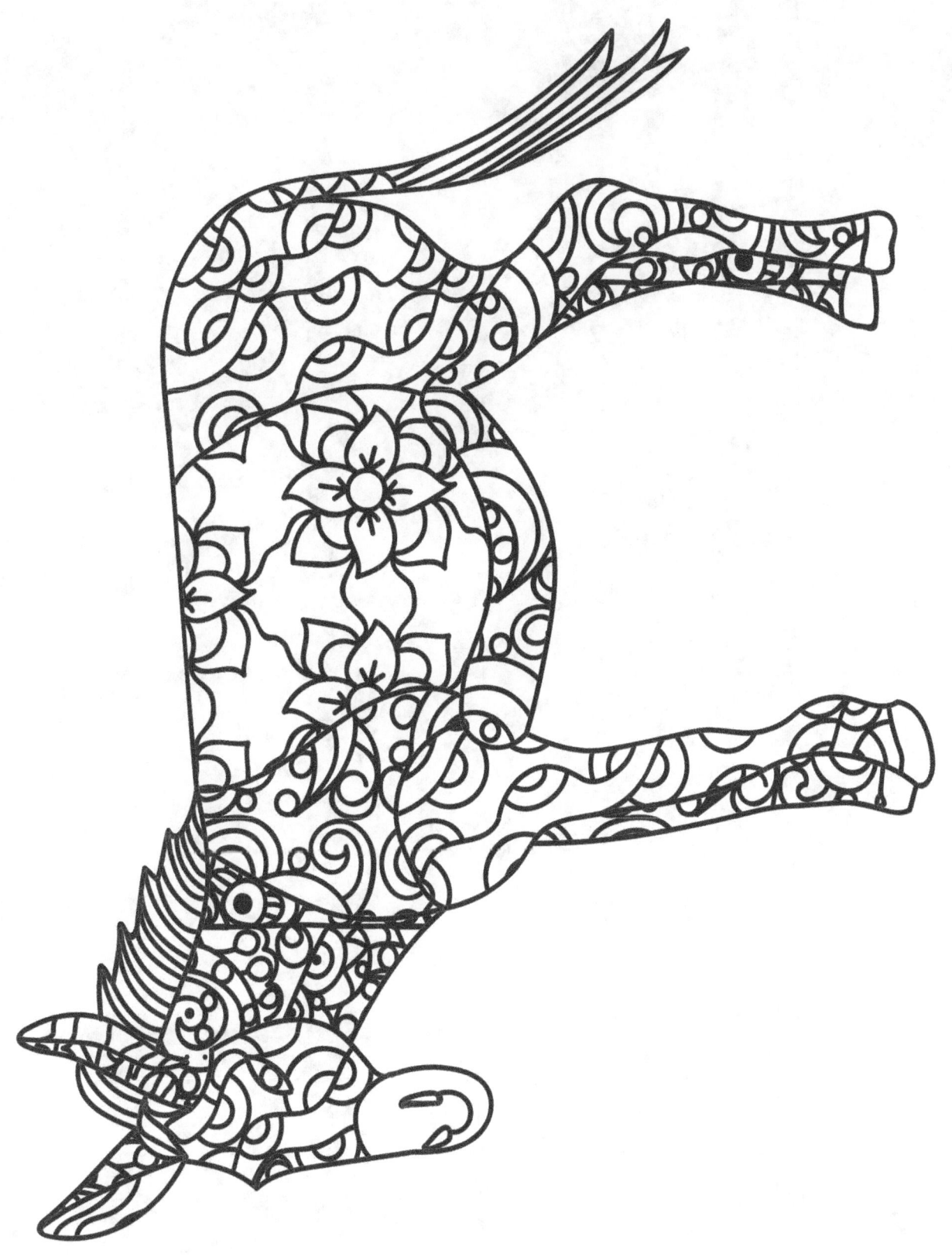

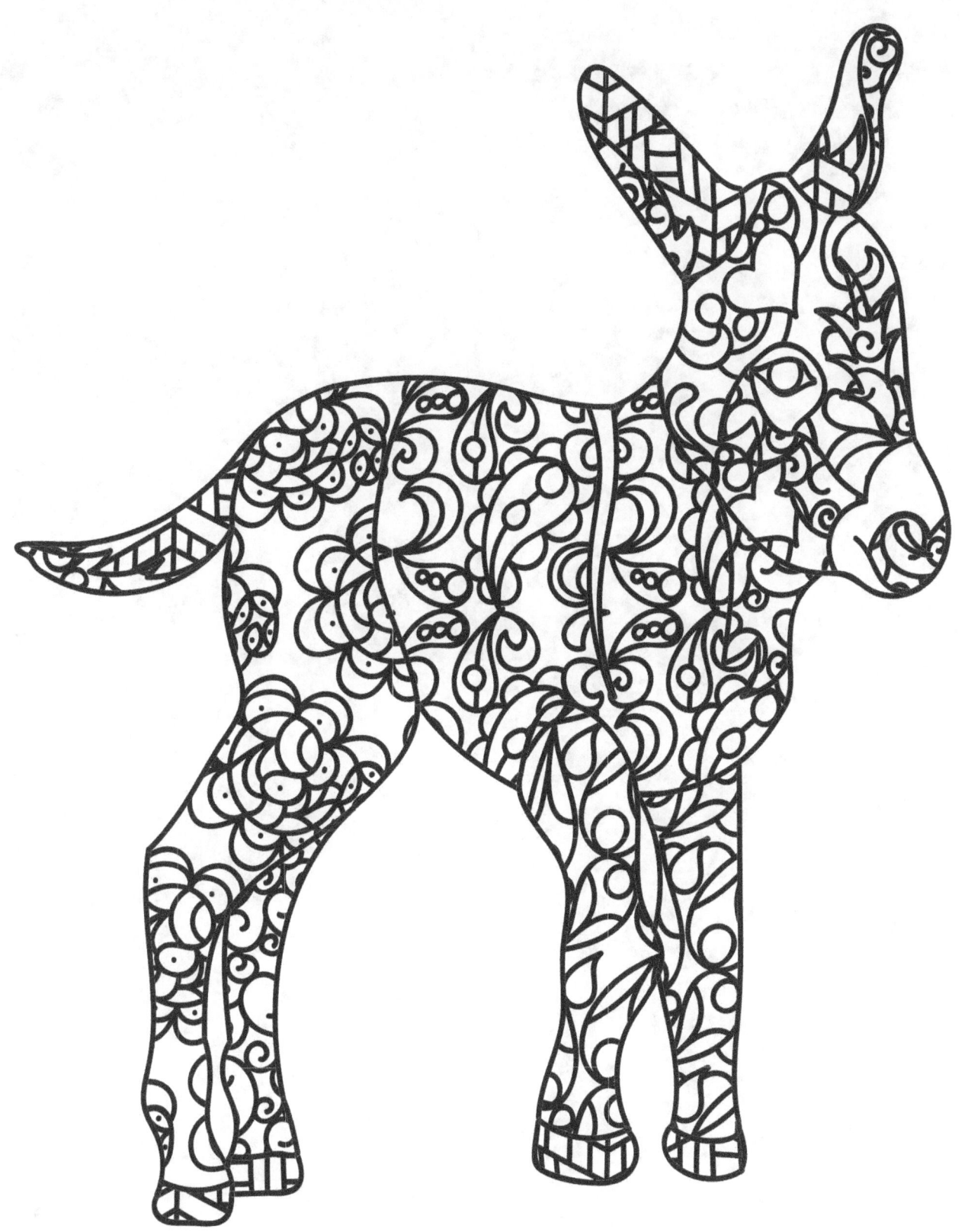

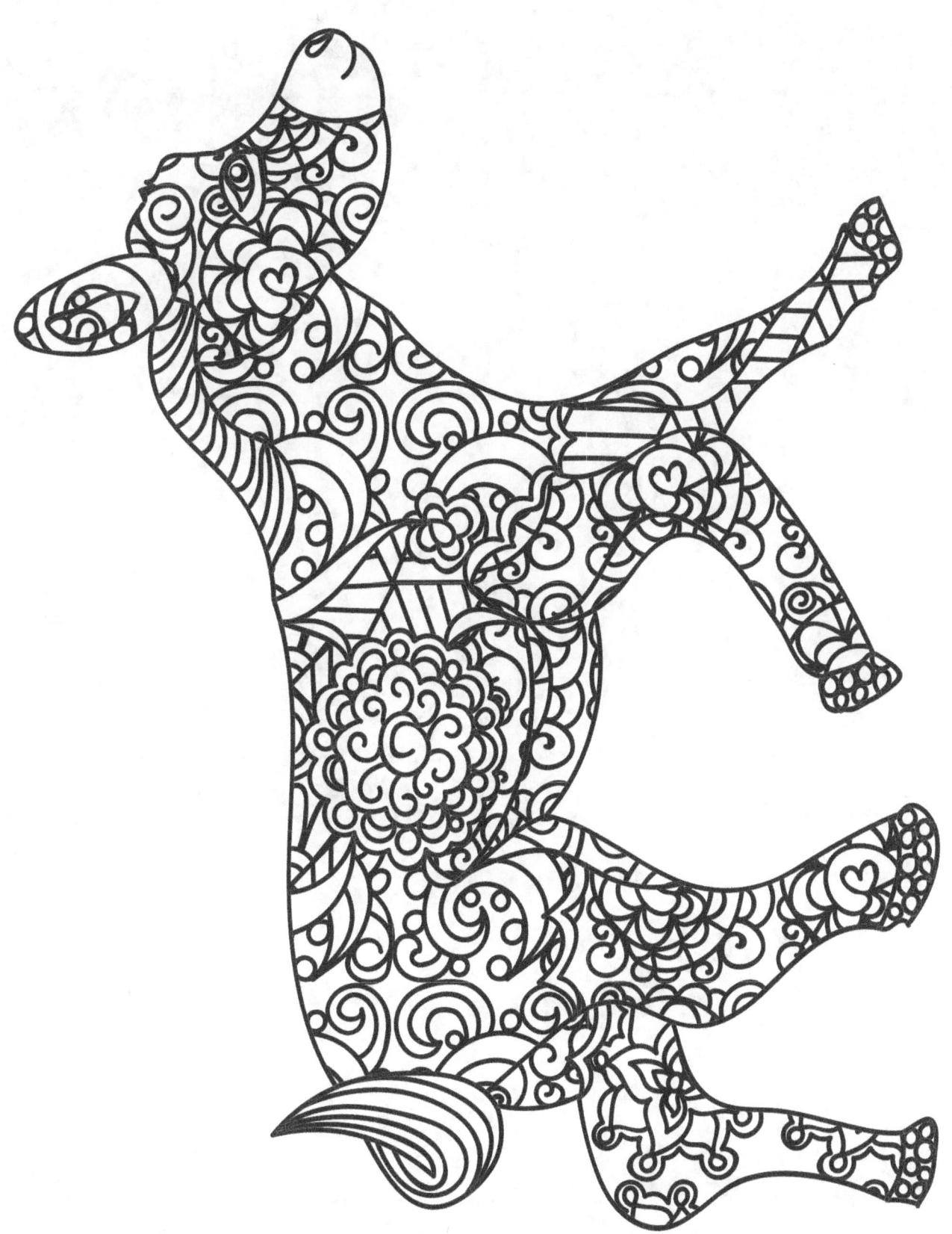

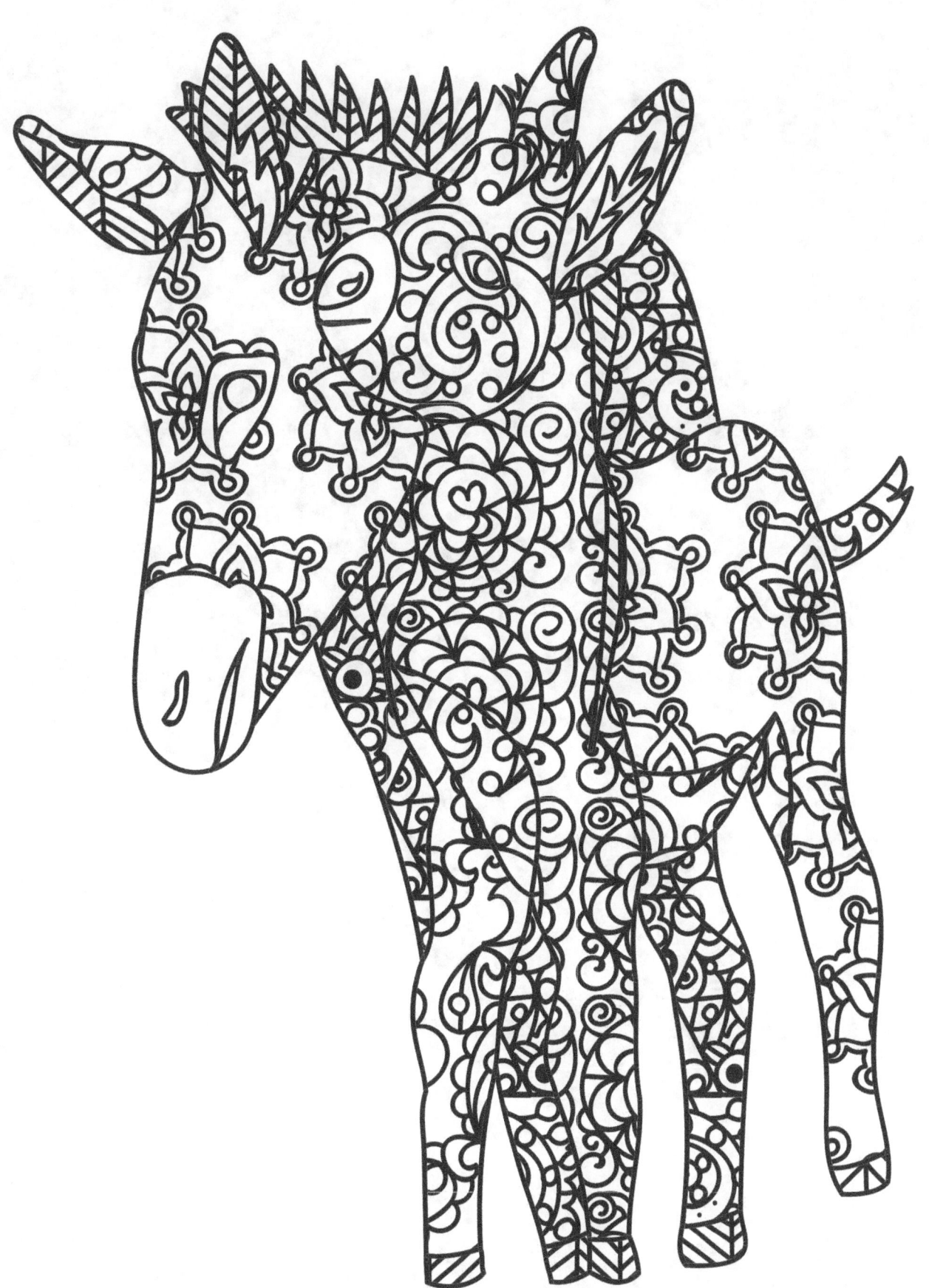

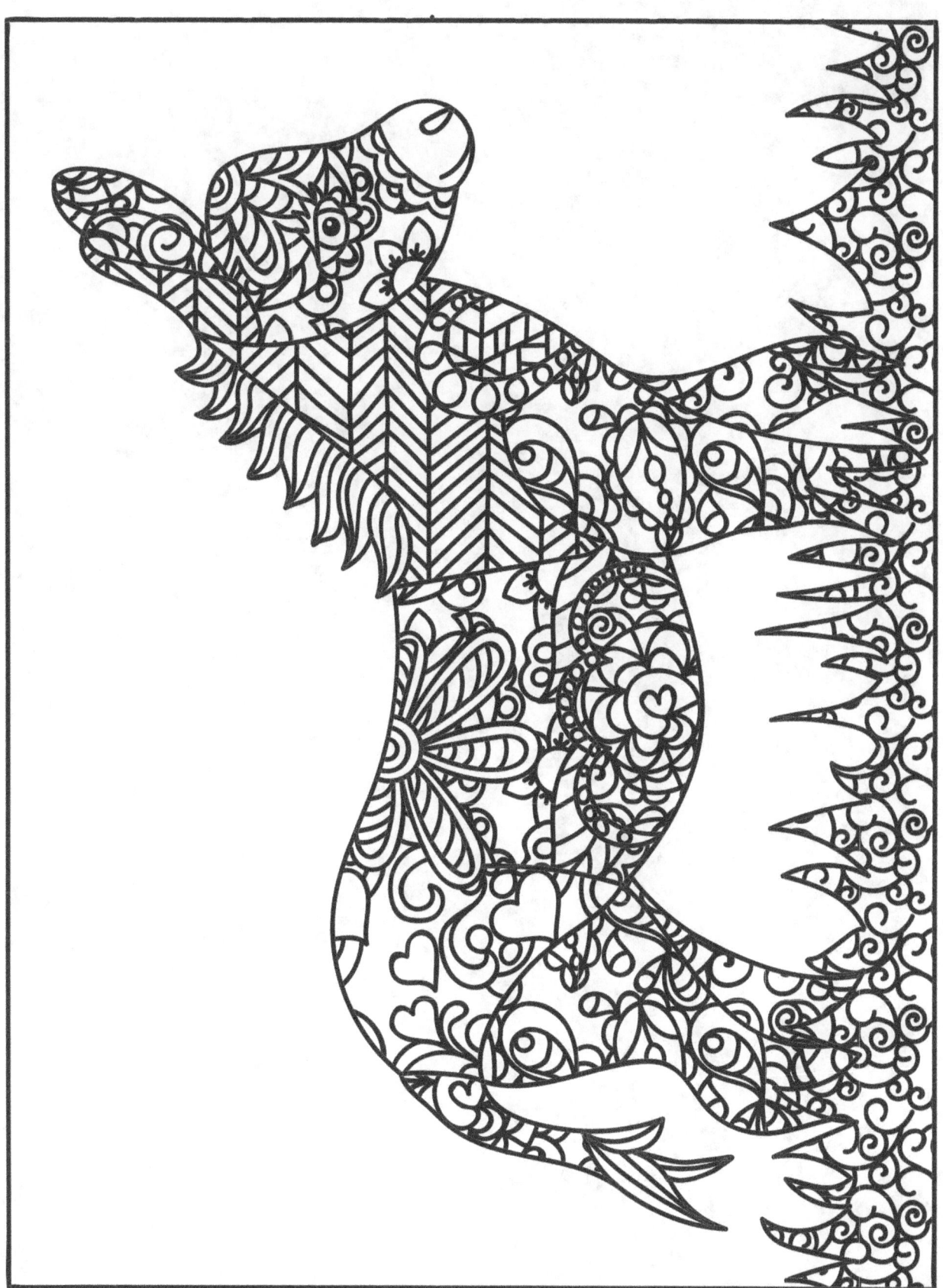

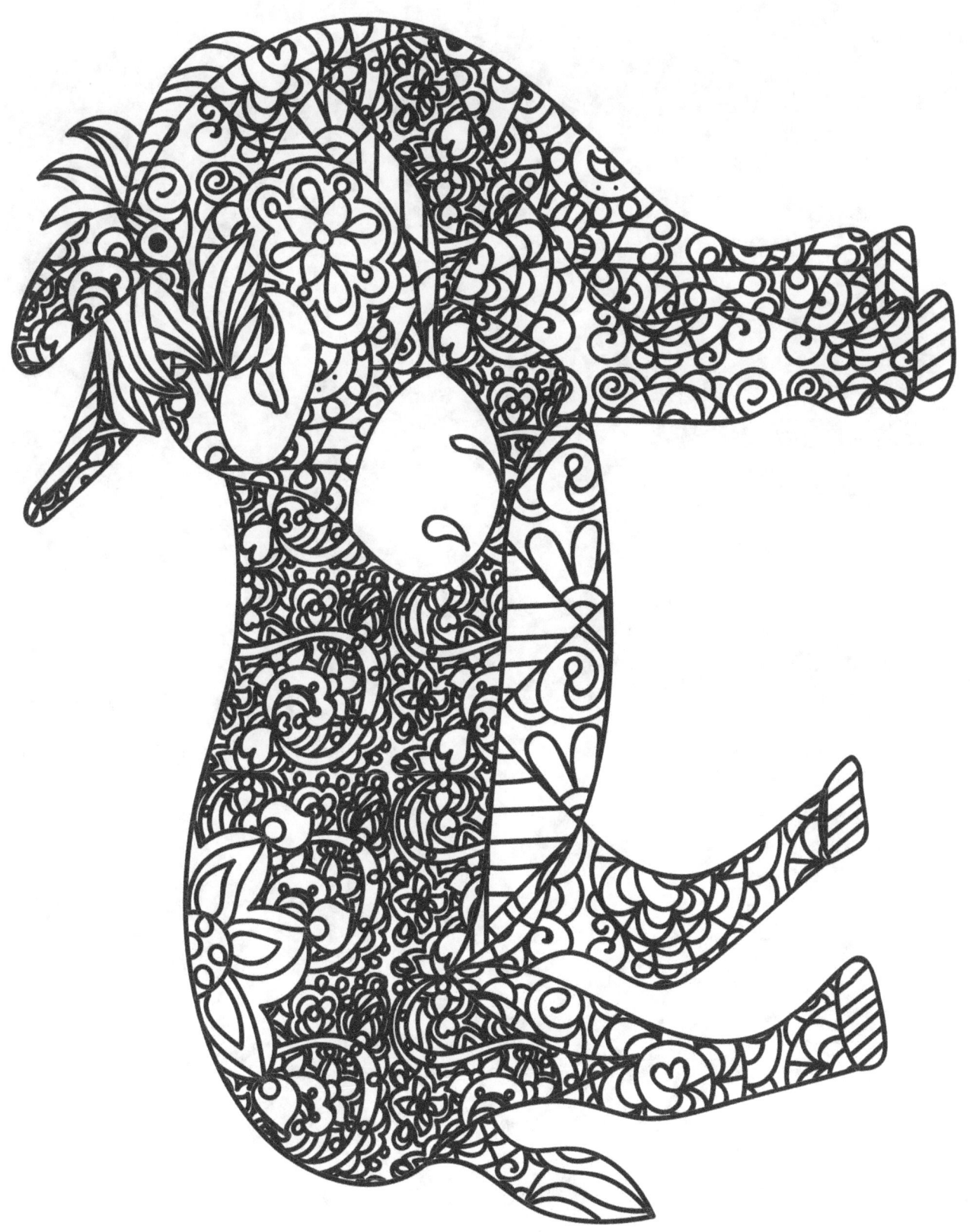

PÁGINA DE PRUEBA DE COLOR

PÁGINA DE PRUEBA DE COLOR

www.ingramcontent.com/pod-product-compliance
Lightning Source LLC
Chambersburg PA
CBHW081615220526
45468CB00010B/2888